U0106951

尋蹤覓蹟

香港古宅故事

陳國豪 / 著

非凡出版

自序

來到 2024 年，你眼中的香港和記憶中的香港相比，是否迎來了翻天覆地的變化？縱然普羅大眾的保育意識不斷提高，但與之相反的是，代表着香港城市面貌的唐樓、老店、霓虹燈等事物卻在轉瞬即逝。無論如何努力，這一切都彷彿是捉不到的。

自去年完成了《尋蹤覓蹟：香港唐樓故事》一書過後，大概已經把心目中最能代表到香港的一種建築聊以相片及文字記錄，或許對於保育唐樓起不到重大的作用，但願日後至少能以此誌相思。

時代的巨輪無情地前進，同樣承載着香港歷史痕跡和無數個家族故事的古宅正在這股洪流當中消失。香港的古宅像是被時間遺忘的角落，曾經這座繁華的城市擁有着很多雕梁畫棟、典雅別致的豪宅，但在急速城市化發展之下，倖存下來的古宅也正從香港的城市景觀當中消失，被推倒重來變成現代的豪宅。

或許你我都從未想過，這些已經破落不堪的古宅不僅見證了香港的歷史演進，它們各自也承載着家族的記

憶。本書分為四個章節，通過介紹筆者六年間走訪的二十一座不同的古宅、建築群，以實地考查、歷史考查及採訪的方式，為各位讀者探討不同時代、不同類型的古宅故事，但願能令年長的讀者回味從前，年輕的讀者認識過去。

近代的香港經歷了快速而激烈的變遷，古宅在某種意義上是與城市更新站在對立的層面，即使部分古宅已被列為歷史建築，但保育的工作仍是無能為力，許多古宅仍被拆除或改建。

撰寫此書並不是奢望能以個人力量改變以上困境，如果說《尋蹤覓蹟：香港唐樓故事》是帶大家認識身邊屢見猶鮮的唐樓，那麼今次的《尋蹤覓蹟：香港古宅故事》只是希望介紹一個如同碎片般散布在港九新界的香港故事，一些大家或許從來都未聽說過的香港故事。

本書歷時一年多撰寫而成，或許仍有未盡人意之處，還望諸君指教，補缺扶圓。再次感謝大家的支持，日後必定會繼續尋蹤覓蹟，發掘更多珍貴的古蹟。

自序

第一章

在遷徙當中落葉生根：
昔日居民的群居生活

本書以《尋蹤覓蹟：香港古宅故事》命名，說的當然是關於香港早期民居的人和事，然而，這些故事該從何說起？又該挑選誰的故事來說？

香港古宅的故事，若要細說從頭，早於公元前四千年開始，先民已在如今香港一帶的土地上活動，其中大嶼山沙螺灣岬角、南丫島深灣、馬灣東灣仔等考古遺址，便留下了不少早年香港先民的足印。然而，先民餐風露宿的時代太過遠古。假如從近代說起，由開埠日 1841 年 1 月 26 日起計至今只有一百八十三年的歷史，在人類大歷史中微不足道，只是香港古宅故事又不止於此。

若談及比較有規模、能夠構成故事的群居生活，或可自宋、元年間，中土人士為逃避戰亂南遷說起。他們從不斷遷徙的過程中落葉生根，由他們的原籍地來到新界各大平原定居並且建立村落，以農業耕作為生，形成了以五大氏族為首的「本地圍」；至於在明、清年間，因沿海寇患頻繁及「遷海令」緣故，人口出現大規模流動，在復界過後本地人獲准遷回舊地，客家人也開始從山區遷入香港，又構成了「客家圍」，他們多以農業耕作或打石、燒灰等粗重工作為生。

值得細味的是，根據香港首任總登記官費倫（Samuel Fearon）撰寫的1841 年人口普查報告，開埠前香港人口大概 4,000 人，1845 年香港人口（華人）增至約 12,000 人左右，這些數字不禁令人深思，到底在開埠前的數百年間，身處一片貧瘠荒蕪之地的「本地人」及「客家人」是以何為生。

本書的第一章，是以昔日群居生活為題，探討香港開埠前移居至這片土地生活的居民，如何在偏僻之地建立他們的居所，開展香港古宅的故事。

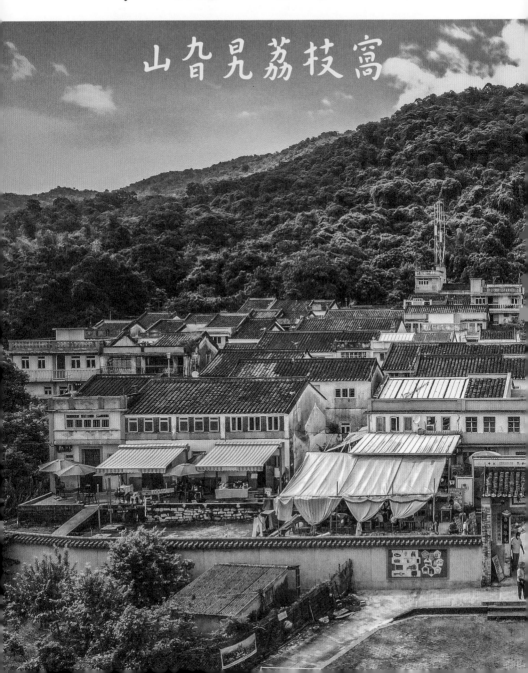

尋找隱世客家古村

山旮旯荔枝窩

從馬料水登上渡輪，沿途飽覽海下灣、鬼手岩及吉澳等美景後，便到達位於新界東北的荔枝窩。近代的荔枝窩在城鄉發展中已成為隱世村落，本已退出公眾視野的「山旮旯」先是獲《孤獨星球》評選為「亞洲十大最佳旅遊景點」，後又成為電影《緣路山旮旯》的取景地，荔枝窩因而爆紅。

荔枝窩村落沿海而建，三面環山，位置偏遠，今日看來確是一條隱世的客家圍村，但意想不到的是，過往三百年，此處卻一直是沙頭角的核心地帶之一。

明朝萬曆年間成書的《粵大記》所附〈廣東沿海圖〉中，提及「荔枝窩」之名有兩說：一說是指地形似畚箕狀（即只有一個出入口的山谷），而另一說則指荔枝窩是「盛產荔枝的山谷」。耐人尋味的是，如今荔枝窩已再難找到荔枝樹蹤影。

慶春約的中心村落
「玉帶環腰」的荔枝窩

位於新界東北，毗鄰船灣郊野公園及印洲塘海岸公園，「三面環山」「背山面海」都可用來形容荔枝窩。除此以外，荔枝窩因被群山包圍位處河盆當中，又被一條彎曲的河流環繞，所以也有「玉帶環腰」之稱。就是以上各種獨特地形，造就了荔枝窩興盛三百多年。

荔枝窩位於新界沙頭角，地方偏遠，昔日政府的管治鞭長莫及。為了維持治安及加強地區勢力，沙頭角的鄉村便在清朝道光年間（1820 年至 1850 年）結盟，訂立了「沙頭角十約」，以維持地區治安和處理約內事務，以及籌辦節慶活動。其中「第九約」慶春約由七條客家村落組成，包括荔枝窩、鎖羅盆、三椏村、梅子林、蛤塘、小灘和牛屎湖，而荔枝窩更是慶春約的中心村落，鄉約大事一般都在荔枝窩處理，每十年一屆的太平清醮亦會由約內的七條村在荔枝窩一同籌備和舉辦。

荔枝窩的歷史最早可以追溯至 17 世紀，相傳這條村落由曾氏和黃氏兩個客家宗族建立。曾氏於清順治十八年（1661 年）由廣東東莞青溪遷到香港，率先在梅子林建村落戶；至於黃氏，有說是在明亡後從東莞縣南遷，輾轉來到香港，於清康熙四年（1665 年）定居珠門田，機緣巧合下成為曾氏的鄰居。曾、黃兩氏為了獲得更多土地發展，決定一同遷往海邊的荔枝窩。今日，荔枝窩村內仍保留曾、黃兩姓的宗祠，兩族後人相好數百年，甚為難得。

荔枝窩自建村以來，人口不斷增長，全盛時期曾有過千名村民，梯田延伸至山頂。隨着荔枝窩人口不斷擴大，村內的人來來去去，曾氏部分族人遷走，來到牛屎湖及小灘另立新村，黃氏家族第四代遷往鎖羅盆，僅剩下一房留在荔枝窩。

同其他古村衰落的命運一樣，荔枝窩敵不過現代化以及移民潮，從1950 年代起，村民開始遷入市區居住，部分原居民相繼遠赴海外謀生，村內人口急劇減少，至 2010 年左右，村內只剩下數名村民。

被風水牆包圍的
荔枝窩客家村屋

荔枝窩為客家村落，那麼，這裏的客家村屋又與三棟屋、鹽田梓有甚麼分別？早期的客家圍屋都是就地取材建成，從田中取來泥土混合石塊、生石灰等，構成「客家泥磚」夯土牆。房屋的內部為木結構，地板多為石灰砂地，窗戶不多，都是用海棠壓花玻璃窗，屋頂是以疊瓦方式構成。格局大致與其他客家村屋相同，這裏的圍屋大多是前廳放雜物，中廳為客廳，後廳為祖祠，也設有閣樓儲放穀物、雜物，或劃分成睡房。

與其他相對太平的圍村不同，荔枝窩位處沙頭角邊境，村民時刻都保持警惕，村外不但建圍牆保護，村內圍屋更是排列嚴謹，一列列橫屋如同一道道圍牆。窗戶大都裝有防盜鐵枝，大門上方更設有麻石機關，房屋亦設有不少槍管孔以防賊人入侵。

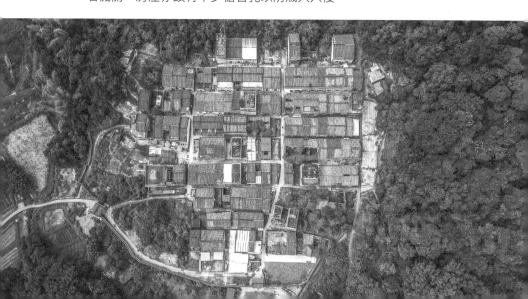

大多的房屋窗上都會裝有防盜鐵枝

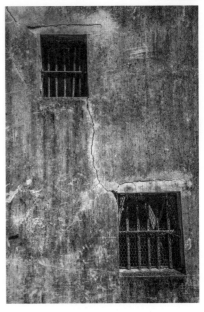

就地取材，泥土加上石塊、生石灰等就構成「客家泥磚」夯土牆

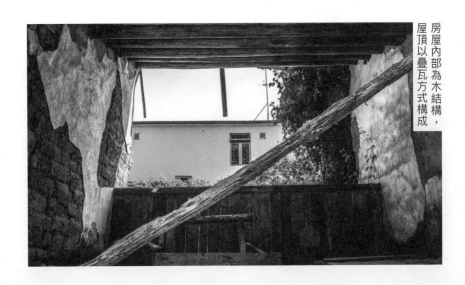

房屋內部為木結構，屋頂以疊瓦方式構成

體現傳統風水布局

客家圍村的環境布局都與風水息息相關。荔枝窩背靠山，前望海，代表背後有所依靠，遇水則發，以水為財。這樣的布局同樣體現了民間智慧，順應自然地勢，後山作為天然屏障，保護村落抵擋強風，村前的河流及溪流亦可供日常水源之用。

至於村內為「九橫三直」的傳統風水布局，即是有整齊排列的九條橫巷及三條直巷，共有二百一十一間村屋，包括黃氏祠堂及曾氏祠堂。村前的一幅風水牆更加特別，相傳百多年前荔枝窩十分窮困，有一位風水大師提議興建風水牆聚財擋煞，圍牆外則不能建屋。果真如大師所言，荔枝窩興建風水牆後運勢轉旺。而村民多年來篤信風水，認為水旺財，火旺丁，因此村屋內左邊一般為浴室，右邊為廚房，寓意丁財兩旺。

九條橫巷及三條直巷的風水布局

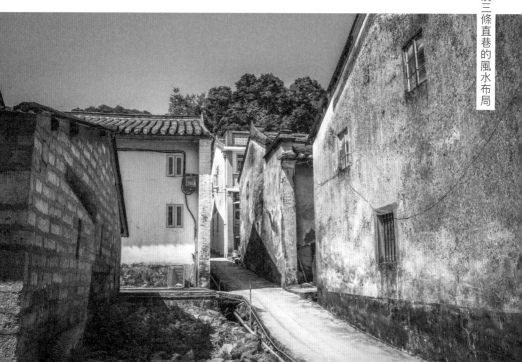

荔枝窩村後擁有一片樹海，不少百年古樹身處其中，例如被譽為「空心樹王」的秋楓樹，還有「五指樟」和「絞殺榕」

風水林

荔枝窩村後的風水林，從風水學來說，與鄉村的命運密不可分，因此林中樹木不可隨便砍伐，逐漸便長成一片樹海，當中還有不少百年古樹，包括樹身有逾十個空心洞、被譽為「空心樹王」的秋楓樹，昔日是孩童「伏匿匿」的熱門躲藏地。其他古樹還有「五指樟」和「絞殺榕」。荔枝窩整個風水林在山腳處形成半月形，環抱村落，構成「枕山」的布局。

荔枝窩的客家鄉村生活

村民主要以農業為生，種植各種農作物，例如稻米、番薯、芋頭和其他瓜果蔬菜，還有農曆新年必不可少的年桔。據說因為桔樹容易種植，收成和銷量比種植荔枝也更有保證，因而村內幾乎家家戶戶都種植了桔樹，於是，荔枝窩的荔枝樹漸漸消失，反而變成盛產桔樹，如今更有咖啡樹的出現。

雖然位處遍遠之地，但昔日村內的小孩都有上學機會。對於當時慶春約七村來說，荔枝窩是中心點，所以選在村口附近興建學校，並於 1927 年落成，取名小瀛學校，以紀念曾姓祖先來自山東瀛洲，後來學校於毗鄰擴建校舍。

小瀛學校是七條村之中唯一可讀至小六的學校，不過當時的小孩多是「半工讀」。他們下課後一般要幫家裏兼顧農務或上山放牛，女生更要兼顧家務及耕種。到了收割季節，不少高年級的女生趕着到田裏幫忙而不能上學，昔日可以小學畢業的女生並不多。

以前村民物資較匱乏，除了在學校特別日子或活動時可以穿上白布鞋，其餘日子不少學生都要赤腳上學。昔日七條村的學生都在這裏上課，住在如牛屎湖、鎖羅盆等較偏遠鄉村的學生，每天都要走過漫長的山路或小路上學，遇上大雨「攀山涉水」更是狼狽不堪。住在荔枝窩村的學生便幸運得多，學校離荔枝窩村口只有幾步之遙。

今天，小瀛學校擴建校舍的舊址已改為小瀛故事館，村內亦設立荔枝窩故事館，向大眾推廣和推動鄉郊永續發展。

永續荔枝窩鄉郊文化

超過三百年歷史的荔枝窩村，2010 年左右已非常沉寂，村內只剩數名村民。為了推動可持續發展，滙豐自 2013 年起與香港大學合作，展開「永續鄉郊活化」計劃。其中，「荔枝窩鄉郊文化景觀」項目集中活化、復修和重建荔枝窩的村屋，保留了荔枝窩村落原始的布局及傳統客家建築的特色。

荔枝窩能否真正復興絕對需要時間考驗，但無可否認，計劃至今確實令荔枝窩村恢復生氣，也促進了村民之間的凝聚力。此項目更榮獲亞太區文化遺產保護獎的「可持續發展特別貢獻獎」，可見村落文化遺產的價值及重要性，但這經驗能否成為鄉村復興新模式的參考例子？那就拭目以待了。

小知識

沙頭角與中英街

1898 年英國租借新界，令沙頭角一分為二，
沙頭角十約中的八約被納入英界，
另外有兩約則在華界，即現時的深圳。
在邊界中央位置豎立了界石，
位於邊界之上的街道，便改名「中英街」。

對於當時慶春約七村來說，荔枝窩便是中心點，於是在村口附近便有一所小瀛學校

2013 年開始「永續鄉郊活化」計劃，以保存荔枝窩村為目標

17

古老的花崗圍城

梅窩袁氏大屋

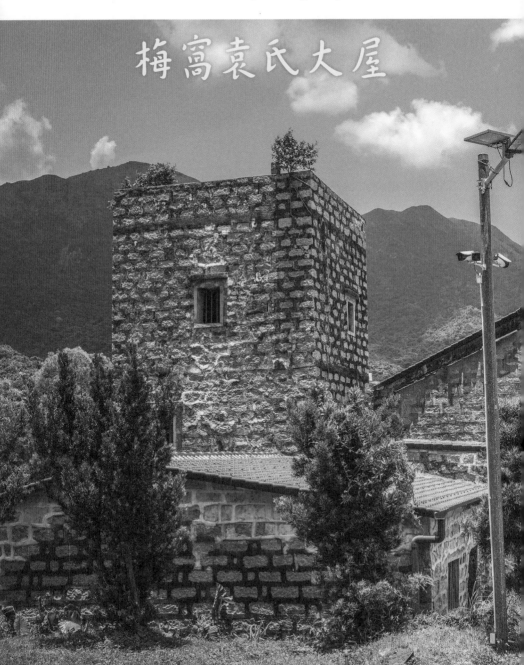

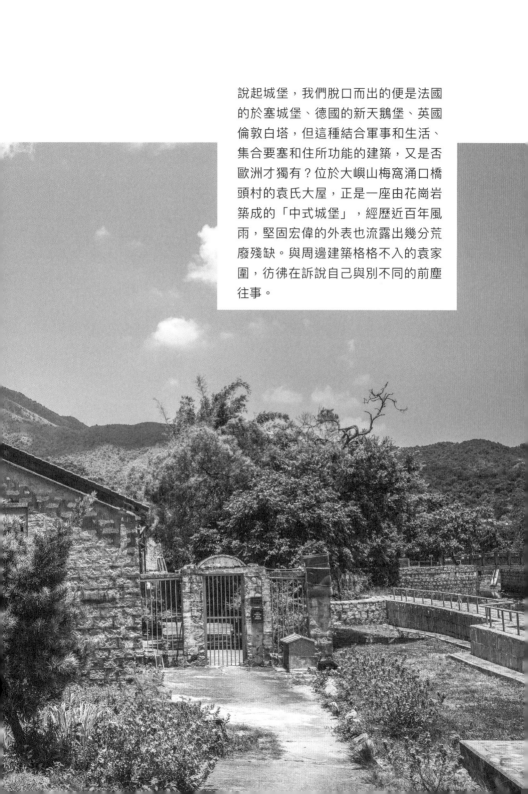

說起城堡，我們脫口而出的便是法國的於塞城堡、德國的新天鵝堡、英國倫敦白塔，但這種結合軍事和生活、集合要塞和住所功能的建築，又是否歐洲才獨有？位於大嶼山梅窩涌口橋頭村的袁氏大屋，正是一座由花崗岩築成的「中式城堡」，經歷近百年風雨，堅固宏偉的外表也流露出幾分荒廢殘缺。與周邊建築格格不入的袁家圍，彷彿在訴說自己與別不同的前塵往事。

袁氏大屋又名「餘德利圍」

袁氏大屋又名「餘德利圍」，是由中國國民黨前委員袁華照所建。袁華照原為廣東增城人，出身綠林的他槍法了得，民國初年，他聚集強徒、散兵四五百人，於東莞、增城東江沿岸橫行，就連政府對他也無可奈何。

大家現時看到的袁氏大屋，實際上是他在 1930 年代帶同八十多個部眾來到梅窩興建的。當時梅窩海盜猖獗，為保護家人及其部眾，大屋建於河流旁邊，以天然地勢及地形作為屏障，更有監視海盜和通知鄉民的作用。袁氏大屋的花崗岩是由五華縣請來的石匠砌成，並在前方的荔枝山以花崗岩建圍。

香港淪陷時，袁華照重回故鄉參與抗日戰爭，而在抗戰勝利後，袁華照又帶同子孫定居梅窩，買下大片土地（據說近二百萬呎），飼養牲畜，種植水稻，栽種荔枝、番石榴和甘蔗等，袁氏在梅窩可謂是無人不知的大地主。

由出身綠林到投身抗日

袁華照在 1891 年的增城出生，別稱袁蝦九，自幼便多與江湖人士為伍，曾誤入歧途，盜竊、打家劫舍、擄人勒贖是家常便飯。民國初年，袁華照更聚集了數百散兵游勇，橫行於東莞、增城的東江沿岸。1923 年正值軍閥混戰，但袁華照勢力反而擴大至整個增城，北抵龍門，南及東莞、番禺等地。

1924 年，孫中山先生領導的廣東革命政府為統一政令，派出建國潮梅軍統領何達率部眾到增城清剿袁華照。經過多番對

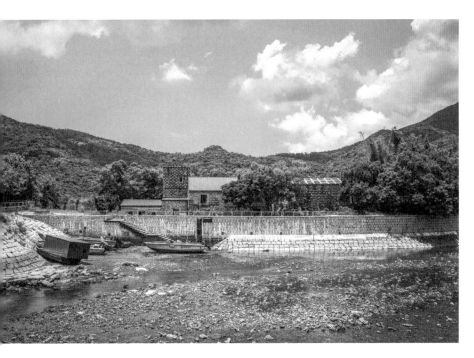

峙，袁華照部屬先於 1925 年被桂軍第五師師長林樹巍收編，後再於 1928 年被粵軍第五軍軍長徐景唐收編，袁華照任補充團長，及後率部眾調駐陽江，再調汕頭。後來，袁華照想安度餘生，便解職移居香港，隱居在自置的大嶼山梅窩農場。

但他人生並沒有就此平淡下來，眼見家鄉被日軍侵佔，為了守護民族氣節，袁華照在日本侵華期間重回家鄉，投入增城縣戰時縣政府鄧琦昌部下，擔任抗日自衛團支隊長，駐紮在增龍交界的正果、麻榨一帶，然後又被派往游擊區抗日。袁華照在 1938 年多次領兵襲擊日軍，在行動中擊斃不少敵人。在一則 1938 年 11 月 30 日刊登的星島日報舊報中，就曾有「游擊東莞各地 袁華照部殲敵建功」的報道，反映當時激烈的戰況。

袁華照在戰場上表現出色，擊斃不少敵人，被譽為「抗日英雄」。在抗戰勝利後，他被授予國民黨東莞游擊隊別動隊司令一職，其後他的部隊編遣解散，袁華照自此退出軍政界，赴港繼續經營梅窩農場，更曾擔任梅窩鄉事委員會主席。他在 1970 年病逝，終年 80 歲。

▌倒塌泰半的花崗圍城

梅窩袁氏大屋為監視海盜、保護鄉民而建，因此建築主要用荔枝山的花崗岩建造，內部就切割木柱作為支柱。整體建築處處流露防衛意識，如前屋、小屋以及穀倉都以麻石構成，堅固非常。

大嶼山昔日海盜為患，區內保存了多座以花崗石築成的更樓，袁家圍便佔了其中兩座。這兩座更樓高三層，分別坐落於東

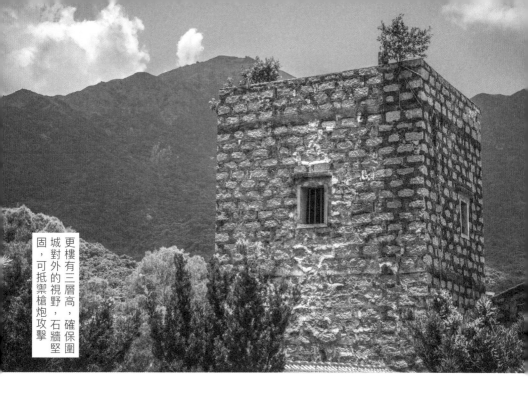

更樓有三層高，確保圍城對外的視野，石牆堅固，可抵禦槍炮攻擊

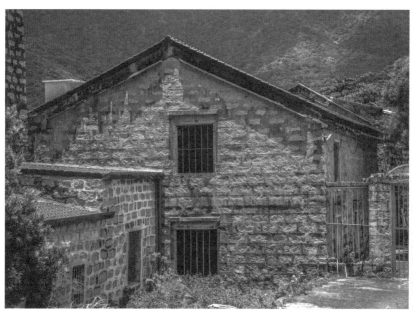

保存完整的堡壘式建築，在本地實屬罕見

西兩邊，確保圍城對外的視野，堅固的石牆可抵禦槍炮攻擊，牆身四面開有小窗口，設有槍孔，兼具監視和還擊的作用。

短小巷弄也經過精心設計，可以防止海盜直達圍內，也能迷惑他們的方向。圍外是大片魚塘與稻田，圍內養豬狗羊雞，生活自給自足。這些看似平平無奇的設計，卻充分反映了當時海盜猖獗的狀況。

袁氏大屋建築群包括主屋、前屋、穀倉、東更樓、西更樓及鄰接東更樓的小屋，除了供袁華照及他家人居住外，部眾的家屬也一同入住，全盛時期多達百人！可惜這座本地罕見且保存完整的堡壘式建築已倒塌泰半，其中主屋頂層更在 2016 年倒塌，大部分建築現時已經處於荒廢的狀況。

殘缺結構記載抗日事蹟

受盡年華洗禮，袁氏大屋至今經歷八十載風霜，看似堅固的花崗圍城，實際已經分崩離析。據袁氏後人憶述，袁華照不但曾經在此抗擊日軍，袁氏大屋當年也是東江游擊隊阻擋日軍進攻的堡壘，亦曾在粵港秘密大營救行動當中接濟「金邊的士」創辦人曾榕、國民黨左派元老何香凝，以及廖瑤珠律師的父親廖恩德醫生。

2009 年，包括主屋、東更樓、西更樓、前屋、穀倉和鄰接東更樓小屋的六幢建築物被評為二級歷史建築。經過幾十年風霜，袁家圍最終被河道及荒廢稻田包圍。

大嶼山昔日海盜為患，故區內保存了多座以花崗石築成的更樓，袁家圍佔了其中兩座。主樓門前放置一座古炮，而屋內

樓梯雖然只有幼幼的一條鐵枝作欄杆，但當年銅鐵稀缺，有鐵在家已是富裕的象徵了。

未來可期？

梅窩袁氏大屋的一部分現時已荒廢，另一部分則為附近度假屋的工人宿舍。1962 年溫黛襲港後，大屋原有的瓦片屋頂被摧毀，現時只剩下破落的外牆及支柱。雖然主樓部分已經換上鐵皮屋頂，附近亦設有不少監控設施，但這些裝潢對保育建築只算是九牛一毛。

昔日的梅窩地標，現在已然倒塌泰半，由於缺乏修繕資金，日久失修，專家估計大約二十年內袁氏大屋就會完全倒塌。袁氏後人早年仍希望能保育大樓以保存歷史，希望更多人知道梅窩及袁華照的事蹟，使地區歷史更為豐富，但近日筆者再次到訪，他對此事似乎亦已經心灰意冷。袁氏大屋，未來真的可期嗎？

梅窩袁氏大屋的一部分現時已荒廢，另一部分則為附近度假屋的工人宿舍

見證圓洲角滄海桑田

王屋村最後一間古屋

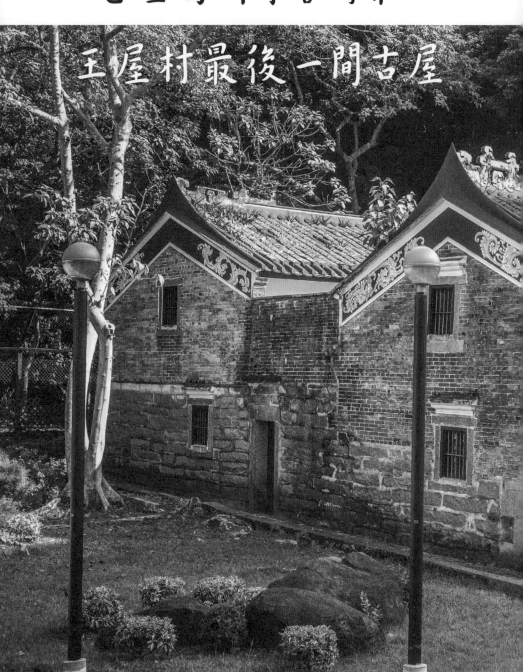

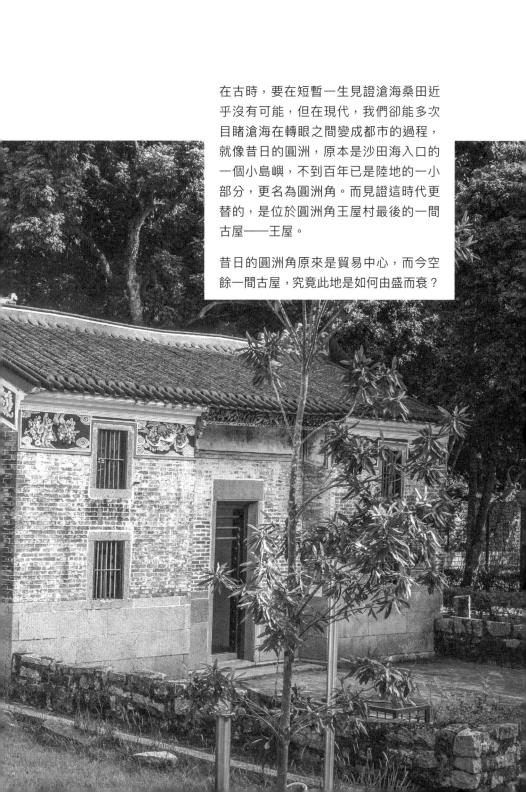

在古時，要在短暫一生見證滄海桑田近乎沒有可能，但在現代，我們卻能多次目睹滄海在轉眼之間變成都市的過程，就像昔日的圓洲，原本是沙田海入口的一個小島嶼，不到百年已是陸地的一小部分，更名為圓洲角。而見證這時代更替的，是位於圓洲角王屋村最後的一間古屋——王屋。

昔日的圓洲角原來是貿易中心，而今空餘一間古屋，究竟此地是如何由盛而衰？

廣東興寧夫婦建村

沙田原稱瀝源，瀝源又分為「九約」，包括大圍約、田心約、徑口約、排頭約、隔田約、火炭約、沙田頭約、沙田圍約以及小瀝源約，而王屋則是屬於沙田圍約之一。

昔日的圓洲角上既有「王屋」，也有由「沙田圍」分支而來的「謝屋」兩條客家村落。王屋村由一對來自廣東興寧王姓夫婦在清朝乾隆年間（1736 年至 1795 年）建立，現今已有二百多年歷史。圓洲角是昔日沙田海入口的一個島嶼，而王屋村正是位於圓洲角的西南面。儘管王氏族群人口不過數十人，但在 19 世紀時，圓洲角具備得天獨厚的地利優勢，從廣東南下的旅客及貨物都必經圓洲角，所以此處就成為來往廣東與九龍之間的重要交通樞紐。

在天時地利人和之下，絡繹不絕的商旅如同源源不絕的財富，令王氏成為當地的望族之一，不但旅館客似雲來，農業甚至金器製造業也在這時期蓬勃發展。王屋村大部分的古老村屋都因 1970 年代後期的都市化被拆卸，僅存的古屋是在 1911 年由王氏第十九代族人王清和所建，王屋如今已經被列為法定古蹟。同樣在圓洲角上的「謝屋」雖然也過百年，但近年不斷有村民遷回「沙田圍」築新居。

圓洲角：昔日商旅雲集的貿易站

圓洲角，顧名思義是一座圓圓的山丘坐落在沙田海上，在山丘後建村的王氏一直視之為當地的「風水山」。圓洲角所在位置既不是市區，亦不屬於郊區。面臨沙田海，後倚群山，即使從現代角度看也是極為不便的地理位置。但在 19 世紀，

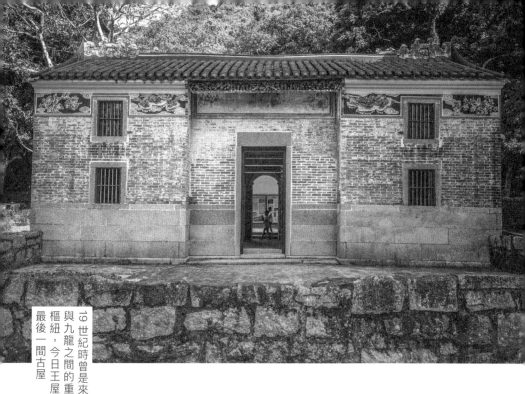

19世紀時曾是來往廣東與九龍之間的重要交通樞紐，今日王屋村只餘最後一間古屋

正是如此獨特的地理位置給王屋村居民得到生存和發展機會，因為剛巧處於來往廣東、九龍兩地旅客及貨物的交通樞紐。頻繁的商旅令王氏族人萌生開設客棧的念頭，在僅存的王屋旁邊就曾經建有一所「義利客棧」，客棧以「義」和「利」為名，既講求義氣又重視利益，寓意為「君子好財，取之有道」。客棧的出現不僅為途經的商旅提供住宿，更為了保障他們平安。

當時王屋村一帶山賊異常凶殘，他們當中流行一個名為「剪脛」的惡行。山賊攔路搶劫時，會先剪掉商旅的腳後跟腱，阻止商旅掙扎逃跑。客棧正為遠行貿易的商人提供安全的落腳點，避免他們因露宿在外而遭遇山賊。在那個山賊近乎無法無天的時代，招待往來商旅，抵禦橫行賊寇，彷彿成為了王屋村居民的生存之道。

由交通樞紐到功能盡失

經過三、四代人的勤墾耕耘，全盛時期的王屋村人口達到百人，但自 1899 年英國政府接管新界後，王屋村就起了翻天覆地的變化。港英政府對連接新界和九龍的道路進行重整和優化，廣九鐵路及大埔公路也先後建成，一套現代化的運輸網絡令到圓洲角不再是傳統交通要道上的樞紐，更快捷且具效率的交通運輸方式令圓州角王屋村交通樞紐功能盡失。再沒有商旅途經王屋村，客旅生意江河日下，村內居民生計大受影響，最終紛紛遷離王屋村，到市區尋找更好的工作機會，村內的古屋便出租予外姓人作居所及工廠之用。

都市繼續高速發展，王屋村難逃荒廢的下場。1970 年代後期，沙田新市鎮計劃進行得如火如荼，填海及都市化亦徹底改變了圓洲角的地形，原來的田地、魚塘甚至海岸都被政府收購，村內不少古老建築亦被拆卸。土地被填平，古屋被拆卸，就只有保存狀況良好的王屋發展成休憩公園，默默成為沙田歷史的滄海遺珠。

屋主中彩票後建王屋？

填海及沙田新市鎮計劃過後，整條王屋村就只剩下王屋這間古屋。王屋是由王氏十九代祖先王清和於 1911 年興建。

與大多數中式古宅不同，王屋在建築用料及裝飾上都極為精緻，反映當時屋主擁有相當財富，據說王屋是屋主中彩票後建成的，不過後來又因資產出現問題而變賣王屋套現。王屋經過多次易手，最後由張氏人家持有。張氏曾考慮將王屋改

建為酒家，亦有計劃將大屋拆卸重建，幸好政府最終跟張氏交涉成功，以換地方式將王屋保留下來，1989 年將王屋列為法定古蹟。

王屋村古屋——奢華昂貴於一身

就整體建築風格而言，王屋屬於傳統的中式鄉村民居，是兩進一天井三開間的格局。王屋的牆身主要由青磚以及花崗石築砌而成，牆基則用上大量的花崗石，單是由花崗石選料可見，王氏在清朝年代是一個相當富裕的家族，建築用料十分講究，所用都是上乘的材料。

至於在建築牆身上，王屋有以木椽、桁樑以及中式瓦片構成的金字屋頂，而正門入口的門框則飾有精雕細琢的花崗石，並安裝了被稱為「趟櫳」的傳統木柵拉門，極具氣派。此外，古屋亦有不少精美的壁畫和傳統裝飾，工藝十分細緻。正面牆身及山牆的搏風則飾有草尾灰塑，手雕簷壁亦設有精美灰塑裝飾；古屋正面、前後進明間（即中間一間）的牆身，均繪畫了吉祥圖案的壁畫，而前後進的繫樑則分別雕刻了「百子千孫」和「長命富貴」等吉祥語句，時至今日這些壁畫和吉祥語句仍然清晰可見。

古屋四角設有閣樓，金字屋頂以木椽、桁樑及瓦片構成，前院圍有一堵花崗石矮牆，中央則有一個小庭院（天井），採光度充足使古屋內部不覺陰沉，每逢下雨，天井都能夠把雨水盡數排去。天井兩旁是廚房及浴室，古屋的建築格局和陳設保存良好，廚房仍可看見原來使用的磚灶，而後來加建的耳房則擺放了昔日用來加工穀物的機器，也算是王屋的歷史見證。

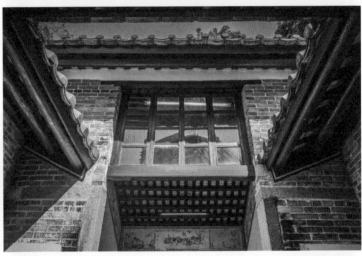

前後進的繫樑雕刻了「百子千孫」和「長命富貴」等吉祥語句

中央的小庭院（天井），採光度十足

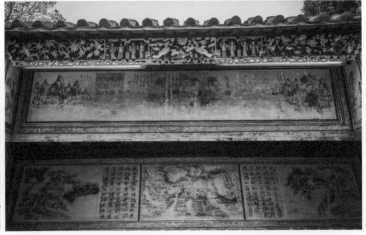

工藝十分細緻的壁畫和傳統裝飾

現今的王屋村

為配合 1980 年代開發沙田新市鎮的發展規劃，王屋村原址於 1993 年被香港政府收回清拆，義利客棧亦無法倖免，只有王屋被保留下來。而王屋村前的沙田海被填平。王屋村居民後來另獲安置重建王屋村，現址位於圓洲角路的盡頭，距離王屋花園不遠，步行幾分鐘便會見到王屋村的牌坊和祠堂，維繫着家族的親密連結。

活化計劃就等同萬能？

退一萬步說，在整個沙田新市鎮計劃中將王屋這般重要的歷史建築保留下來，是可喜可賀的事情。然而，王屋作為首次被納入活化歷史建築伙伴計劃的法定古蹟，卻受到不少條件限制，局限了活化這座歷史建築的可能性。正因為王屋被列為法定古蹟，內部一切都需要盡量保留，儘管容許建築物旁加建面積有限的新建築物作發展之用，但活化計劃不但要求中標機構自負盈虧，還要兼負王屋及相鄰數千平方米的花園的日常維護成本。王屋交通不便，人流疏落，即使有不少願意參與活化的非牟利團體也只好卻步。自活化歷史建築伙伴計劃推行十五年以來，王屋多次流標，至今還在等待合適機構申請營運。

古屋四角設有閣樓，內部幾乎都保留原貌，

香港死而復生的後花園

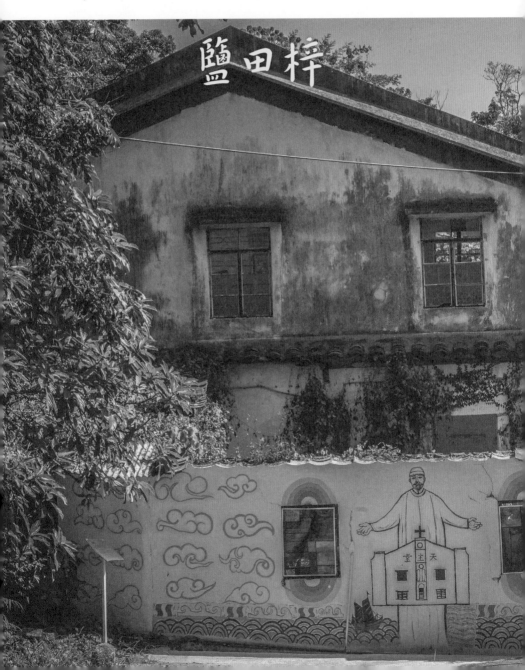

鹽田梓

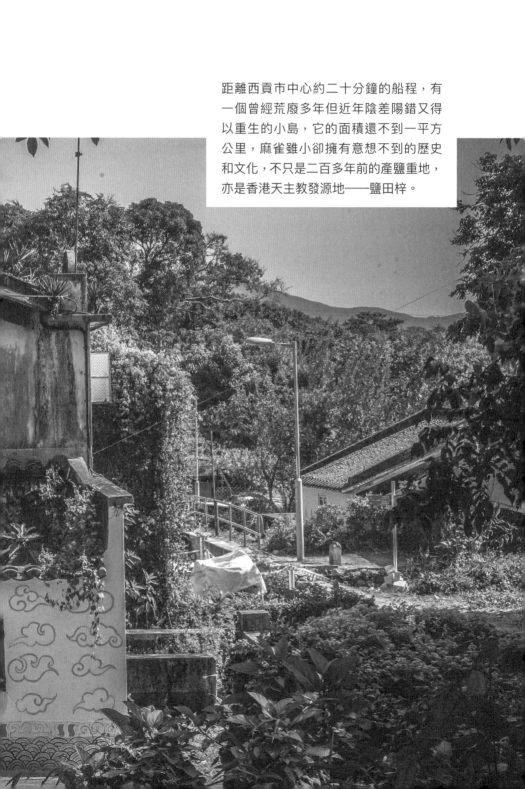

距離西貢市中心約二十分鐘的船程，有一個曾經荒廢多年但近年陰差陽錯又得以重生的小島，它的面積還不到一平方公里，麻雀雖小卻擁有意想不到的歷史和文化，不只是二百多年前的產鹽重地，亦是香港天主教發源地——鹽田梓。

真正隱世的客家村落

鹽田梓，又名鹽田仔，位於西貢內海湄西洲以北的一個小島，整體面積不到一平方里。此地以「鹽田」命名並不是憑空捏造，三百多年前，鹽田梓既是漁村，又是鹽村，村民正是以曬鹽、賣鹽為生。「梓」有故里的意思，大概是客家人提醒後人不忘故土。

文獻中的「鹽田梓村」又通「鹽田仔村」，有關鹽田的起源，主要就有以下的說法：18 世紀初期，客家人陳孟德夫婦由寶安觀瀾先移居至沙頭角東北，及後輾轉遷至島上，建立鹽田梓村。位置偏僻令鹽田梓成為名副其實的隱世村落，早年鹽田梓的島民大概只有二百餘人，大多以曬鹽、務農、捕魚及畜牧為生。

鹽田梓主要是利用水流法產鹽，當漲潮時海水經水閘流入鹽田，多餘海水則從另一水閘排出，經過日曬風吹，就能產出海鹽。從海水變成鹽需要經過納水、蒸發、結晶、收鹽等步驟，完成至少需要十二天，是需要順天而行的行業。

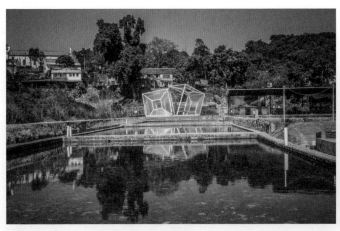

鹽田梓為何適合做「鹽田」？

與眾不同信奉天主教

這個小島只居住了單一氏族客家人，出乎意外的是，他們沒有依照家鄉習俗建廟立祠供奉先祖，反而信奉天主教。早在1864年，已有來自宗座外方傳教會的柯神父（Fr. G. Origo）與和神父（S.Volonteri）在鹽田梓傳教及探訪，經過十一年，陳氏家族族人全部接受領洗，成為香港首條所有村民都信奉天主教的村落，主保聖人則是聖若瑟，在全部村民接受領洗過後，島上亦陸續出現教會、聖堂等建築。村裏沒有常見的中式廟宇或是土地公，只有聖若瑟堂，墳墓豎立的是十字架，處處可見天主教的特色。

鹽田梓的興盛離不開鹽，但興衰有時，隨着產鹽現代化，傳統的曬鹽工業因不敵國際競爭而沒落，鹽田梓的鹽田亦於1920年代停產，失去經濟支柱的村民逐漸遷出。到了1998年最後一名村民遷出，鹽田梓再無居民，誰知卻峰迴路轉，時隔多年後竟有村民回到島上修復教堂，重建鹽田，這份努力改變了小島的命運，先後兩次奪得聯合國教科文組織的亞太區文化遺產保護獎。

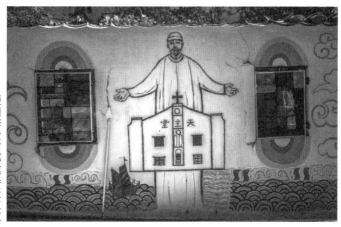

鹽田梓全村都信奉天主教

香港五大鹽田之一
鹽田梓的「鹽田」

香港鹽業的發展並非近代才開始，早在漢武帝時期就已有相
關的記載，當時設有鹽官一職駐於番禺一帶，管轄多個鹽場
的產量。鹽田梓整體土地面積狹小，位處偏僻，但就鹽田而
言，卻是得天獨厚。在這個面積不足一平方公里的小島上，
漲潮之時海水會淹沒大片平地，而退潮時又會有猛烈的陽光
和持續不斷的海風。平地、海水、風吹日曬，各項條件彷彿
都在告訴村民，這裏就是產鹽的聖地。

於是，村民在島上開闢了六畝鹽田及建造水閘，在小島之上
全面發展製鹽業，把出產的鹽賣到西貢以及鄰近的地區。現
代的鹽一般都是廉價出售，但在保鮮技術不發達的三百多年
前，鹽是珍貴商品，製鹽業亦成為了島上村民賴以為生的經
濟支柱。19 世紀，鹽田梓曾是香港五個主要鹽田之一，面積
雖小，但鹽產量足以供給全西貢的人食用。

拯救鹽田梓的節日
一年一度的聖若瑟節

踏入 1920 年代，鹽業逐漸式微，不少村民隨之遷出鹽田梓，
村落在 1990 年代已人去樓空，聖堂荒廢，島上再沒有居民長
期居住。但是，他們仍然堅持一項傳統，就是一同慶祝每年
的聖若瑟節，昔日在鹽田梓居住的村民都會在這天回到島上。
香港教區曾要求停止鹽田梓的瞻禮，但隨即受到村民極力反
對，他們都希望保留鹽田梓村這項百年傳統。有了教堂作為
媒介，在眾人鍥而不捨的堅持下，香港教區得到廖氏家族捐助

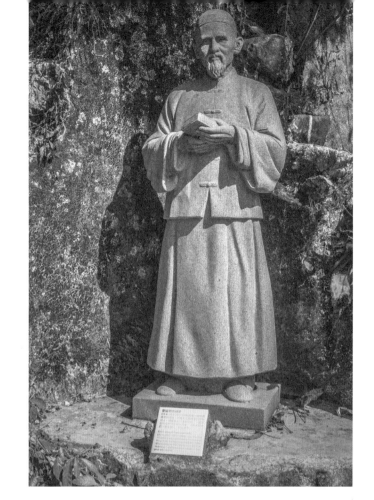

聖若瑟為鹽田梓的主保聖人，一年一度的聖若瑟節與他有密切關係

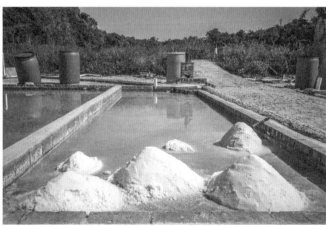

村民多番嘗試，時隔七十年後，鹽田梓終於成功恢復產鹽

島上有四十多間的兩層高客家村屋

與荔枝窩的客家村莊相同，客家人講求山水相邀

40

約 200 萬元，開始為聖若瑟小堂進行復修。工程於 2004 年完工，同年五月舉行了重修後第一次的主保瞻禮。其後村民不定期舉辦導賞團，積極推廣有關村內天主教的文化及歷史。或許島上村民從來也沒有想過，正是這個傳統節日拯救了失去生氣的村落。

此外，重新回到島上的村民為了令外界認識這條幾乎被遺忘的村落，他們決定做一件大事——重建已經廢棄大半個世紀的鹽田。困難的是，時至今日既沒有任何歷史紀錄，亦沒有懂得曬鹽的人。村民唯有親自前往各地考察，並屢敗屢試，最終成功為鹽田梓生產出時隔七十年的第一批鹽。

客家村屋
依山而建、坐北朝南、風水林

鹽田梓是香港史無前例首條天主教客家村，但村內的建築沒有因此而變得西化，村民仍然住在傳統的客家村屋。全盛時期的鹽田梓，十萬方呎的鹽田養活了全村二百多人，島上設有四十多幢兩層高的客家村屋。

現今仍殘存島上的客家村屋大多建於上世紀 50 年代，分布在島內西南方山腰上，這裏無疑是全島最適宜建屋的位置，既可背靠山坡，抵禦冬天從北方吹來的寒流，又可阻擋夏日來襲的颱風，立於山腰之上亦不必擔心海潮和暴雨氾濫，更重要的是這處面向山巒環繞的開闊谷地，可見島上的客家人在選址建屋上極具智慧。

島上的客家村屋，與其他地方的客家建築分別不大，都是結構相仿的複式單元。金字瓦頂的客家村屋大多是兩三戶並列建成，外部有矮牆圍繞，屋前的平地就是用作曬晾的「禾塘」（即屋前平地），也是休憩空間。由門口進入屋內，左邊是廚房，右邊是淋浴間，再往內走就是居室的所在。

與荔枝窩的客家村莊相同，講求山水相邀，在他們生活的空間，還會在房前屋後種植大量的樹木，有的是風水樹，也有果樹以及觀賞類的植物，務求營造出青山相連相依的氣勢。

死而復生的後花園
鹽田梓

經歷過城市化、移民潮後，在上世紀 90 年代末，這個小島已成為杳無人煙之地，村落逐漸荒蕪頹然似乎是無可避免的命運。但就在十多年前開始，海外回流的居民，以及教會組織的義工隊決定回到島上除草斬樹，修橋鋪路，嘗試復興社區的精神，令到鹽田梓可以恢復一線生機。

鹽田梓曾兩度榮獲聯合國教科文組織的亞太區文化遺產保護獎，先是 2005 年獲頒發優異獎，2015 年更榮獲傑出獎，如此成就為這片小島灌溉了足以重生的養分。在 2018 年，香港政府正式撥款，在西貢舉行為期三年的「鹽田梓藝術節」，通過邀請本地及海外的藝術家，與村民共同創作，令這座曾經盛產海鹽、發揚天主教的小島化身成一個開放式的博物館，村民以及教會義工隊多年付出的努力終於得到回報。儘管最後一屆鹽田梓藝術節已於 2021 年 7 月中旬結束，但鹽田梓仍然是不少遊客在假日打卡、消遣的熱門地點。

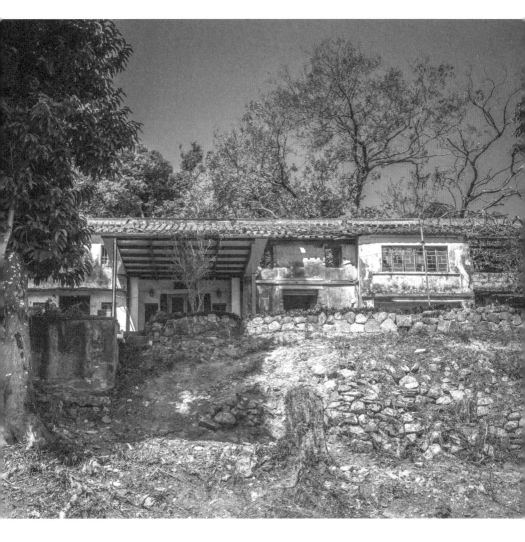

海外回流的居民、教會組織的義工隊，回到島上除草斬樹、修橋鋪路，復興社區

名副其實的「三棟」

荃灣三棟屋

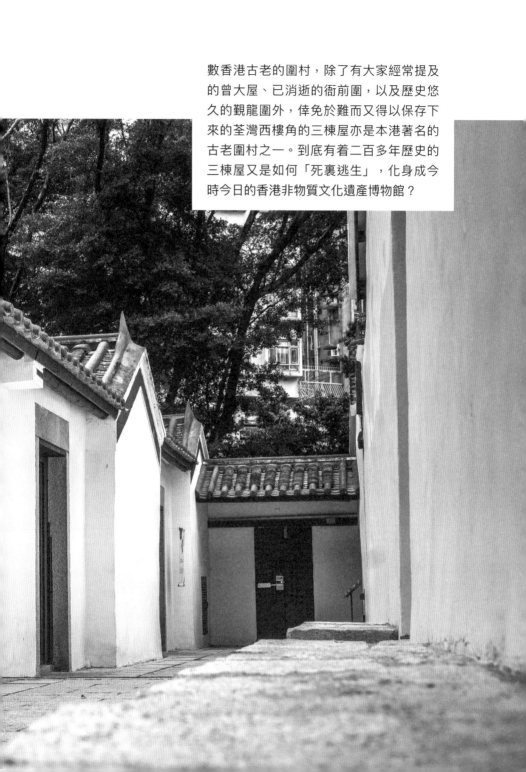

數香港古老的圍村，除了有大家經常提及的曾大屋、已消逝的衙前圍，以及歷史悠久的覲龍圍外，倖免於難而又得以保存下來的荃灣西樓角的三棟屋亦是本港著名的古老圍村之一。到底有着二百多年歷史的三棟屋又是如何「死裏逃生」，化身成今時今日的香港非物質文化遺產博物館？

瀕海務農再到建村立業
三棟屋陳氏的奮鬥史

要了解三棟屋的起源，就要由陳氏先祖如何在荃灣發跡說起。荃灣古稱「淺灣」，明末清初時因「龍游淺水遭蝦戲」的諺語而易名「荃灣」。海灣水淺的荃灣又因退潮時容易令船隻擱淺，因而常遭到海盜洗劫而得名「賊灣」。在這個生存環境惡劣的地方，卻是客家人初期的聚居地，不少客家村落如老圍、海壩村、三棟屋等，都在這地落地生根，孕育後代。

三棟屋至今已有二百餘年的歷史，是本港少數保存完整的客家圍村。所謂萬事起頭難，興建三棟屋的過程歷經兩代人的努力。三棟屋陳氏族人的遠祖自北方移居至福建汀州府寧化縣，及後轉輾遷至廣東五華、惠州淡水等地，到了 18 世紀的中葉，部分族人更移居至屯門、打鼓嶺等地。

陳氏十三世祖陳任盛在年幼之時，就隨伯父陳侯德自羅芳移居到淺灣老屋場（即今荃灣、大窩口村一帶）沿海築壩、開墾農地並建立關門口村。幾經奮鬥十數載，陳任盛眼見家族人口漸增，便萌生另建新村的念頭，略懂風水的陳任盛深知現今三棟屋的所在之處屬「仙人棟膝」之勢，絕對是建村的好地方，但奈何當時孫氏地主拒絕出售。

直至陳任盛離世後，其子陳建常同樣精通風水，他認為整個荃灣被青衣山嶺、花山和汲水門所圍繞，屬風水學上「海棠春睡」的格局，而三棟屋現址正是適合安居之地，於是連同

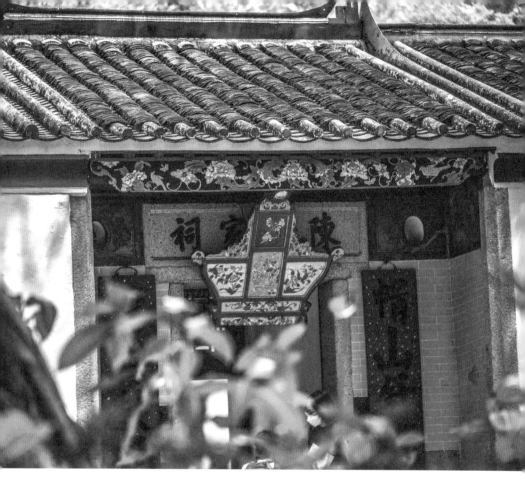

陳氏昆仲等四人以重金購得現址建村，並於清乾隆五十一年
（1786 年）擇吉入伙。如今的三棟屋已是被平地包圍，四處
交通發達，但在購入村地之際，此處卻是崎嶇不平，需要削
平山坡才能建屋立業。過程中，兄弟四人出錢又出力，所以
在村落建成後，宗祠就取名「四必堂」，寓意三棟屋的興建
集兄弟四人之力。

星羅棋布、中軸對稱
陳氏家祠

陳氏家族的堂屋群取名「三棟屋」，所謂的「棟」是解作每進最高的脊樑，由於三進格局皆是相連，三廳亦稱三棟，所以就直接以此命名。「三棟屋」為傳統的金字瓦頂中式建築，牆身以泥土、石灰等物混合建成，整體結構以木樑架和山牆支撐，正門石楣就採用了「陳氏家祠」的名稱，牆身均鋪有花崗岩，反映當時陳氏家境富裕。

三棟屋雖為客家堂橫屋與斗廊屋混合建築，但與大多數的圍村相同，這所陳氏家祠亦是講求中軸對稱、重視宗族，傳統的客家人會把上、中、下三廳都放置在建築物的中軸之上，最重要是擺放陳氏先祖牌位的祠堂，正是位於中軸線的盡頭，即「神殿」／「上廳」位置。

上、中、下三廳是全族公有的地方，上廳是祠堂所在之處，中廳用作宴客，下廳以及兩旁則用作糧倉和擺放農具雜物，三廳之間設有兩個天井，在各廳兩側就設有房屋供族人居住。基於長幼有序觀念，長房的房舍置於祠堂左側，但具體四個居室大致結構相同，房舍為三開間，大門後是採光和通風的天井，大門旁的曲尺磚牆為淋浴間。兩側廊房分別為廚房及儲物房。後方是作為起居室的正廳，為家庭生活的主要空間，主廳兩側耳房皆布置為寢室。屋內擺放木製的家具、廚具，以及日常家庭用品。

隨着陳族子嗣繁衍，遂在房舍兩側各建一列橫屋，並在後方興建排屋，再以天井分隔各區域，形成現今如棋盤般的四十二間房舍建築布局。

房舍為三開間，大門後的天井用來採光和通風，大門旁曲尺磚牆是淋浴間

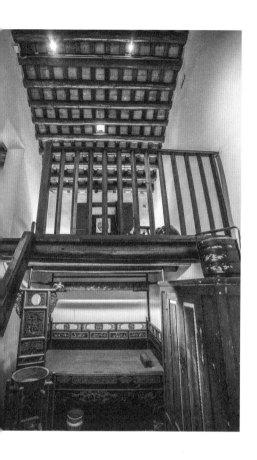

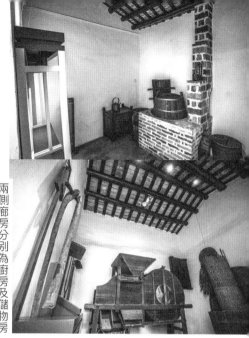

兩側廊房分別為廚房及儲物房

客家人重視宗族、祖先，上、中、下三廳皆置在中軸之上，而擺放陳氏先祖牌位的祠堂最為重要；至於中廳屏風門平日都會關上，只有在中舉或者達官貴人光臨才會打開

荃灣是昔日的農業中心？

走進三棟屋前門，假如大家抬頭一望，便會發現門前的一副對聯「帽山舒鳳彩，灣海獻龍文」，所指的是三棟屋後面的大帽山和門前對出的青衣島及藍巴勒海峽，昔日的三棟屋正是身處一片絕景當中。假如大家翻查歷史，對於昔日的荃灣或許會有意想不到的認識。20 世紀初的荃灣盛產稻米，即使到了 1960 年代，荃灣、葵涌一帶仍未見高樓林立，反而遍布梯田，此時亦是「新界菜」最風光之時。

除此之外，居民也會飼養家畜，從事漁業，偶爾也會有一些小規模的手工業出現，例如製豆腐、醬料、香粉等，總之就是一個典型的農業社會。當年鹹田（即現時的大窩口）和老屋場（即現時德士古道以西一帶）以種植稻米為主，亦有種植菠蘿、番薯和蔬菜等。同時村民亦在村外搭建豬欄，飼養豬隻和其他家禽。荃灣居民主要以務農為生，因此三棟屋村民的屋前大多有一塊農田各自耕作，村民自給自足之餘，亦拿農作物到舊街販售。

三棟屋內匾額逐個數

客家人重視宗族，期待百子千孫的願望流露在建築物的微細之處。正門上方有「陳氏家祠」牌匾，這代表宗祠作為傳統圍村的中心。經過下廳來到中廳時，即能看到屋頂上掛有一盞奪目的子孫燈，它只在族內男丁出世時才高掛。除此之外，祠堂上方高掛着兩塊牌匾，分別為「百子千孫」和「長命富貴」。

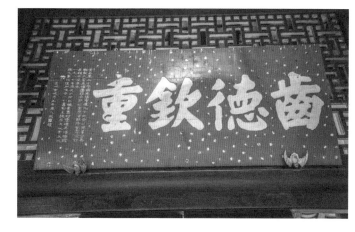

祠堂的上方高掛着兩塊牌匾，分別為「百子千孫」和「長命富貴」

十四世祖陳任盛長子陳健常獲得清廷授予「鄉飲大賓」，並頒贈「齒德欽重」匾額

據族譜記載，十四世祖陳任盛長子陳健常繕橋樑，營義塚，以德高望重見稱，因而獲得清廷授予「鄉飲大賓」，並頒贈「齒德欽重」匾額。但由於原匾額已散失，現存匾額為 1987 年復修三棟屋時製作的複製品。

吉祥裝飾圖案建築逐個數

三棟屋當中有不少傳統中式建築的吉祥裝飾圖案，這些圖案都出現在木雕、壁畫、石雕、灰塑等建築物裝飾之中，並用大家耳熟能詳的神話傳說、民間故事及瑞獸等形式呈現。

在三棟屋中軸線上的彩門就有代表平安的花瓶、代表富貴的牡丹、代表長壽的蝴蝶，寓意相當豐富。至於中軸線盡頭的祠堂神樓，就清晰可見代表福的蝙蝠、象徵長壽的橢圓形紋飾，以及代表富貴的牡丹木雕；神樓上方亦繪有「老仗倚春圖」，寓意老少共聚，樂享天倫。

除了顯而易見的吉祥裝飾圖案外，三棟屋結爐砌灶的模式亦是對族人最大的祝福。客家人砌灶的磚層數目各有所指，每層磚根據「生、老、病、死、苦」五字順序排列，而三棟屋的磚灶正好就是由十一層組成，最後的一層以「生」作結，寓意族人生生不息。天井亦加入了獨特的設計令到家中的水不作外流，每逢雨天雨水從天井上方的四個屋簷流下，呈「四水歸堂」的吉祥之局。

由三棟屋化身
香港非物質文化遺產中心

在上世紀 60 年代，香港政府宣布將荃灣發展成全港首個新市鎮，此舉亦都標誌荃灣、葵涌、青衣一帶由原來的寧靜鄉郊搖身一變成為繁華都市。踏入 70 年代，港府宣布興建荃灣地鐵站，而荃灣線的車廠原址為西樓角村及三棟屋村，同時木棉下村、白田壩村亦是荃灣站越位軌道所在之處。

在收地過程中，不少居民拒絕搬走，多次與政府的防暴隊、衝鋒車對峙，釀成流血衝突。1979 年，三棟屋村民最終同意遷離，荃灣線的鐵路工程得以啟動。由於三棟屋經歷二百年仍保存完好，政府遂於 1981 年將其列為法定古蹟，區域市政局於 1987 年將三棟屋村遺址全面修葺後，改為三棟屋博物館，開放予公眾人士參觀。2016 年 6 月，三棟屋改由非物質文化遺產辦事處管轄，並設立香港非物質文化遺產中心。

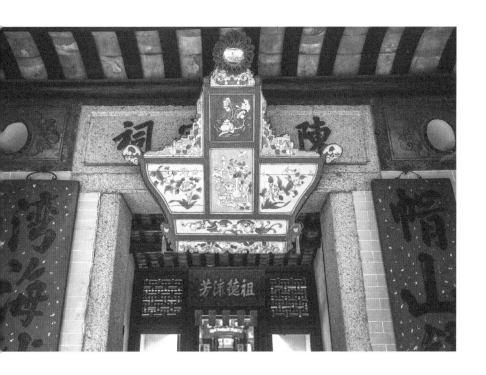

第二章

華洋雜處的年代：
意想不到的西式宅第

自清朝先後簽訂 1842 年的《南京條約》、1860 年的《北京條約》及 1898 年的《展拓香港界址專條》以來，香港就從南方沿海無關重要的邊陲之地，發展成為兵家必爭但又身不由己的城市。香港陸地面積僅 1110 平方公里，但在這彈丸之地，卻居住着無意「入境隨華」的英國人、從商或被逼停留的外國人、拒為「順民」的本地華人，亦有無奈地逃難而來的多批難民，他們共冶一爐，一起造就了長達百多年華洋雜處的時代。

當時英國人當家作主，毫不掩飾充滿歧視的「華洋分治」，通過「歐人商業居住區」，限制華人活動範圍，華人幾乎離不開上環、西營盤一帶的「太平山區」。但到了 19 世紀末至 20 世紀初，香港華人菁英加速冒起，港府已深知治港不能單靠英資英人，而需要借助華人菁英之力，「以華治華」的時代來臨。特殊的時代背景令到不同的需求出現，很多奇思妙想都能打破常規橫空出世。

那麼在如此複雜且史無前例的歷史背景之下，出於政府管治的目的、商人從商的考慮、歐洲女性女權崛起的思潮、歐人住屋的需求以至工業發展的規劃，當時的各種勢力又是如何建設這些令人意想不到的西式宅第？出於各自因由，不同類型的西式建築先後在港島中環、跑馬地、薄扶林，以至新界落地生根，因應不同的地形和用途，衍生出奇特且壯觀的外貌，反映了這個華洋雜處的時代特色。

本章將會探討在華洋雜處的年代，那些令人意想不到的西式宅第如何建成，又見證了怎樣一段華洋交融的歷史背景。

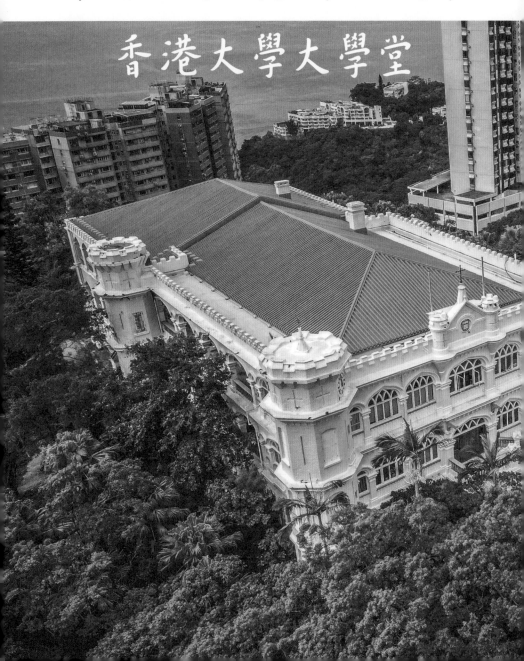

香港僅存城堡外貌建築

香港大學大學堂

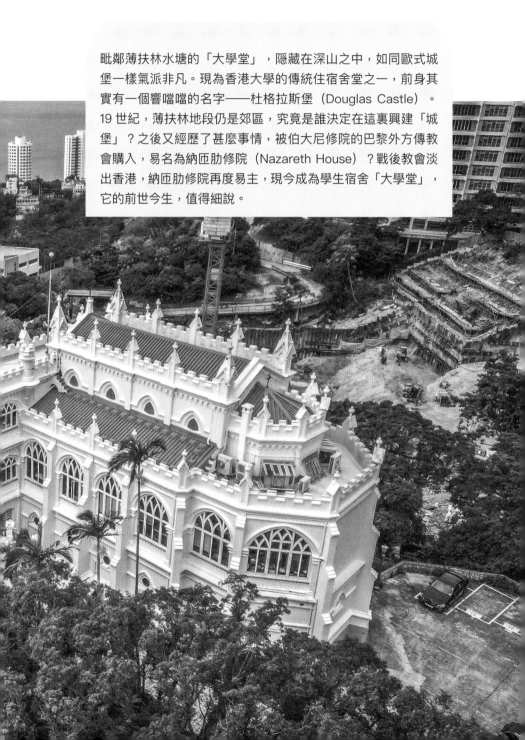

毗鄰薄扶林水塘的「大學堂」，隱藏在深山之中，如同歐式城堡一樣氣派非凡。現為香港大學的傳統住宿舍堂之一，前身其實有一個響噹噹的名字──杜格拉斯堡（Douglas Castle）。19 世紀，薄扶林地段仍是郊區，究竟是誰決定在這裏興建「城堡」？之後又經歷了甚麼事情，被伯大尼修院的巴黎外方傳教會購入，易名為納匝肋修院（Nazareth House）？戰後教會淡出香港，納匝肋修院再度易主，現今成為學生宿舍「大學堂」，它的前世今生，值得細說。

蘇格蘭人杜格拉斯·林柏（Douglas Laipraik）與杜格拉斯堡

大學堂原名杜格拉斯堡（Douglas Castle），是以蘇格蘭商人、香港黃埔船塢公司創辦人之一的杜格拉斯·林柏（Douglas Lapraik）命名。他在 1842 年來到香港，最初在鐘錶行任職，繼而投資房地產獲得一筆財富，便開設了船務公司杜格拉斯汽船公司（Douglas Steamship Company），後來他於 1863 年有份創辦香港黃埔船塢公司。

由於交通和通訊尚未完善，為了方便經營船務生意，最理想是辦公室及居所都在海邊。1861 年，這位商人買下了郊區地段 32 號一幅面積 9.5 畝的小山丘，除了現今所見的大學堂外，這片土地還包括西苑以及網球場一帶。杜格拉斯堡建在小山丘上，於 1861 年至 1867 年期間興建，面積達 2000 餘平方呎，樓高兩層，居高臨下，能夠監察進出港口的船隻之餘，又能具備防衛作用。

1866 年，杜格拉斯·林柏帶病返回英國，在 1869 年因病離世，終年 51 歲。他的侄兒約翰·史釗活·林柏（John Steward Lapraik）繼承了杜格拉斯堡及杜格拉斯·林柏的生意王國，後來他在 1893 年死於心臟病，城堡就交給兒子約翰·杜格拉斯·林柏（John Douglas Lapraik）。

由杜格拉斯堡化身「納匝肋修院」

在約翰·杜格拉斯·林柏繼承城堡後，杜格拉斯堡沒繼續用作公司總部及寓所，而是於 1894 年售予巴黎外方傳教會。自

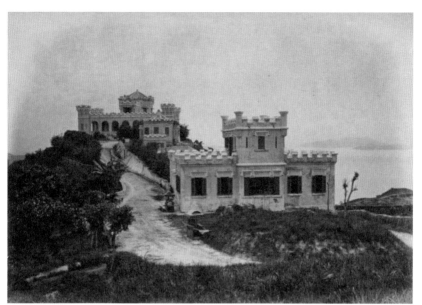

19 世紀中葉，巴黎外方傳教會就不斷在遠東尋找合適的地方設立療養院供患病的教士療養，在比較過幾個地方之後，他們最終選址薄扶林。

自傳教士到來，他們就在薄扶林一帶大興土木，除了在 1875 年建立伯大尼修院，設立牛奶公司，更在 1894 年購入杜格拉斯堡讓傳教士能夠在修院內短期靜修，古堡亦因為傳教士眾多而需要擴建。古堡擴建後，不但新增了數十間教士房間，還有小教堂和教士靜修室等供傳教士靜修，整座建築物也易名為納匝肋修院（Nazareth House）。

現時的大學堂保留了「納匝肋修院」時期的整體建築格局。要數擴建後最重要的建築，絕對是 1909 年加建的東翼印刷所。這個由毛方濟神父（Father Monnier）創建的印刷所，曾以二十八種不同的文字發行《聖經》，如西藏文、寮文、印度泰米爾文、中文等，年產量達到六萬冊，全東南亞第一本中文《聖經》亦出自此處。全盛時期，納匝肋書館是印製東方語言書籍規模最大的印書館。

印書館在全盛時期聘用了五十名員工，在 1924 年至 1925 年間印刷超過八百本書籍，當中以拉丁文、中文及法文書籍為主。

二次世界大戰香港淪陷期間，納匝肋修院一度被佔領，更被徵用為香港仔船塢的日本工人宿舍，印刷事務因而停止。有說更曾被佔領作為日軍的憲兵總部，但以當時薄扶林遠離市區的地理位置而言，這個說法備受質疑。抗戰勝利後，雖然納匝肋修院重回傳教士的手上，但印刷所已遭受白蟻侵蝕而報廢，加上當時中國政局陷入一片動盪，大中華傳教的事務受阻，印刷事務亦都失去了價值。

█ 莘莘學子的住宿之地——大學堂

正當傳教士打算從納匝肋修院逐步撤走之際，香港大學正覓地興建學生宿舍，於是納匝肋修院在 1954 年 12 月 4 日由香港大學正式買入。成為大學宿舍後的「大學堂」，在著名建築師廖本懷、區建昌以及鐘也斯格（Jon Prescott）等人的設計和監工下，迎來了多項改變：古堡旁的空地改建為停車場，廢棄的印刷所被拆去，室內空間如教堂和寧修室分別改成飯堂和交誼廳，A、B 層部分空間則改為舍監住所等。

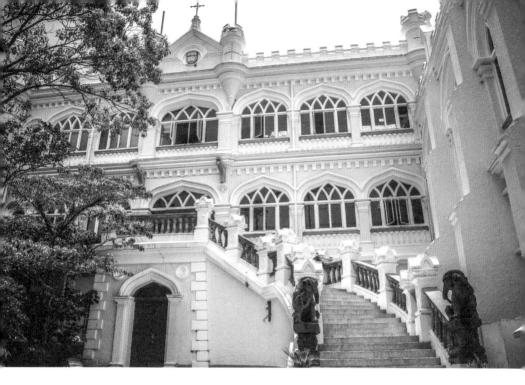

改建工程完成後，納匝肋修院亦正式以「大學堂」的形式重生，並於 1956 年初迎來首批原居民——儀禮堂（Eliot Hall）、馬禮遜堂（Morrison Hall）以及盧吉堂（Lugard Hall）的同學。

居住古堡絕對別有一番風味，雖然機會難得，但早期的大學堂紀律十分嚴格，規矩繁多，例如學生離開宿舍、回家等都需要向宿監申請，逢星期一晚舉行的高桌晚宴學生必須穿綠袍等，對熱愛自由的學生而言可說不是味兒。

▍香港僅存城堡外貌建築

糅合都鐸及新哥德式建築風格的大學堂，是香港少數外貌猶如城堡的舊建築，因此被列為香港法定古蹟之一。建築以一

座八邊形的單層主樓、副樓以及一座正方形的分館組成。位處高地，能夠一覽出入香港仔的一眾商船。

大學堂頂部可見不少尖拱形建築設計元素，如歌德式雙圓心尖拱、都鐸式四圓心尖拱，頂部的雉堞式女兒牆、小尖塔、角樓、城垛、箭孔等設計，都充滿城堡式建築物別樹一幟的建築特色。

至於建築內部，仍舊散發典雅氛圍，大樓一樓和二樓的柱廊建有石柱，內部是古色古香的飯堂及螺旋式的金屬製樓梯，表裏風格同出一轍，確實是香港僅存擁有城堡外貌的建築。

現在的飯堂由小聖堂改建，保存了昔日重要的建築特色，例如繫樑屋頂、支撐金字屋頂的建造、中式瓦片鋪砌的屋頂、飾有窗花格的哥德式窗戶和玫瑰窗等。下面的活動室原本是地下室，有巨大的石圓柱和厚重的拱墩，還有肋狀拱頂，營造出安寧和莊嚴的氣氛，更支撐了上面小聖堂的重量。

大學堂三寶

大學堂不僅是香港大學莘莘學子的住宿之地，建築外部更被列為法定古蹟之一，當中的珍品如鐘樓上的銅鐘、淺水灣酒店送贈的木雕龍椅又或原屬半島酒店的七盞吊燈，都是不可多得的珍品，但對一眾宿生而言，或許以下三項更能令他們引以為傲，俗稱「大學堂三寶」的分別是「四不像」、銅梯以及三嫂。

「大學堂」頂部有不少尖拱形建築設計元素，如歌德式雙圓心尖拱、都鐸式四圓心尖拱

頂部城垛和箭孔等，都是城堡的設計

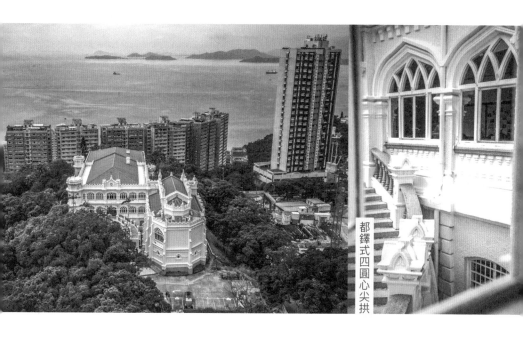

都鐸式四圓心尖拱

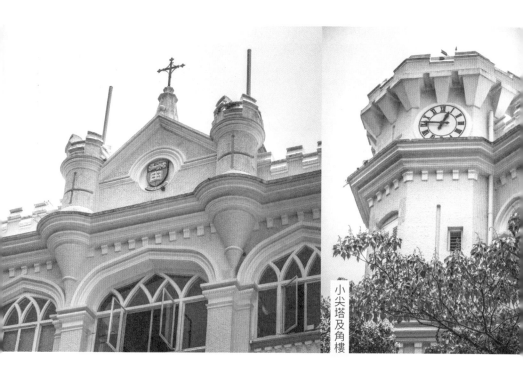

小尖塔及角樓

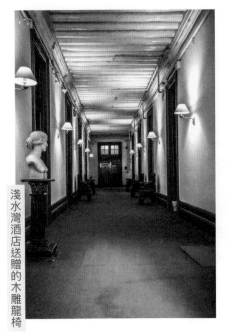

淺水灣酒店送贈的木雕龍椅

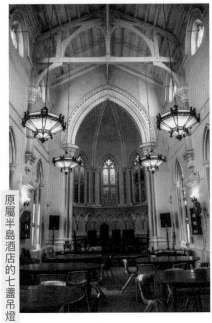

原屬半島酒店的七盞吊燈

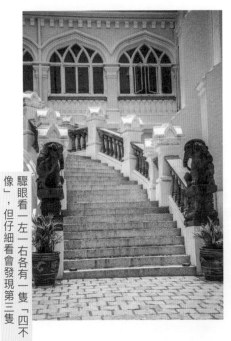

驟眼看一左一右各有一隻「四不像」，但仔細看會發現第三隻

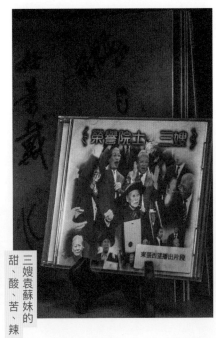

三嫂袁蘇妹的甜、酸、苦、辣

三隻「四不像」

假如大家曾經到訪大學堂，第一時間映入眼簾的或許不是壯觀的城堡外貌，而是主入口長石梯下的「四不像」。「四不像」的頭和鼻似大象，身和尾似麒麟，爪似獅子，不像任何一種動物，因而得名「四不像」。

為何蘇格蘭商人杜格拉斯‧林柏特意在古堡門前設立「四不像」？後人推測，或許只是為融合多種不同的風格，但「四不像」確實為大學堂宿生帶來了許多不尋常的經歷。相傳，假如宿生不幸誤碰「四不像」，必定會遭遇考試不及格、重讀、大學生活諸事不順的厄運，要解除「詛咒」，就只能夠觸碰大學堂另一門口的石獅子。「詛咒」未必屬實，卻是不少宿生之間的共同回憶。

維多利亞式螺旋鐵梯

提起大學堂著名的「打卡位」，當然少不了這條貫通數層的螺旋式銅梯。這條共五十二級的螺旋式樓梯，由生鐵打造而成，每兩級為四分之一圓。銅梯是在巴黎外方傳教會收購古堡時，特意在巴黎訂製並經海路運送來到香港。相傳銅梯在二次世界大戰期間曾被日軍充公，打算運回日本重鑄，但在戰後經香港政府強烈要求下才逃過厄運。

大學堂宿生今天仍在使用螺旋式銅梯。每逢大學堂舉行派對，學生代表都會提醒訪客使用銅梯的規矩：向上走時男性先行，女性後從；向下走時改由女性先行，男性從後。這既是禮儀，也是大學堂使用至今仍堅守的傳統。

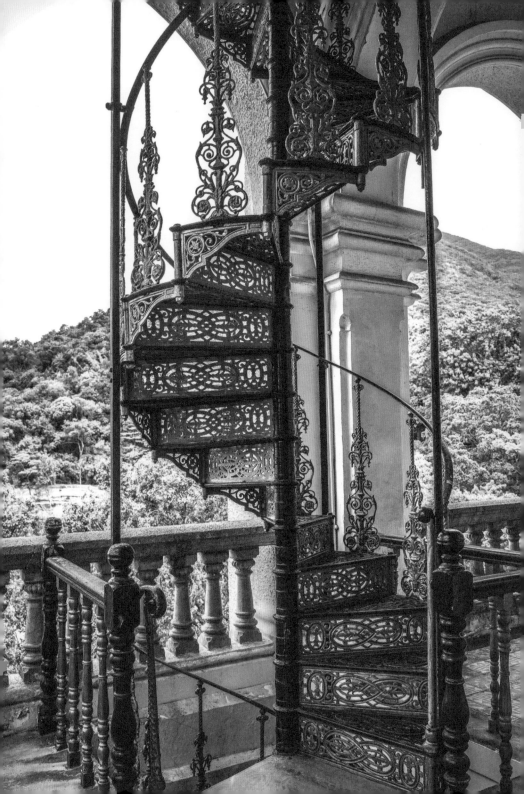

▌三嫂袁蘇妹的甜酸苦辣

或許不是每一位大學堂宿生都會結識到三嫂，但有幸住在由她打理的大學堂，就會嚐過她的甜、酸、苦、辣。人稱「三嫂」的袁蘇妹早在 1965 年大學堂成立時就開始為學生服務，曾負責清潔工作，亦擔任過宿舍的四級廚師、助理廚師。她心繫學生，宛如眾人「契媽」，不時製作馬豆糕、紅豆沙等宵夜和小食給宿生品嚐，是不少學生心目中甜蜜的回憶。

每位大學堂宿生都想在「升仙」（即變成高年級生）、畢業及結婚之時嚐到由三嫂特製的「Hall Blood」。據說「Hall Blood」的味道五味雜陳，由豉油、胡椒粉、辣椒、鹽等調味料製作而成，一口就能嚐遍甜、酸、苦、辣，恰似變幻莫測的人生。

在大學堂工作超過四十年的「三嫂」，在 1998 年 6 月底退休。為表揚她在港大留下了光輝傳承，她在 2006 年被提名成為香港大學名譽大學院士，是首名獲頒名譽院士的基層員工。

▌傳承有價值的學舍文化

如果說萬聖節派對、讀書會、團年飯等是大學常見的舍堂活動，那麼「舞火龍」與「高桌晚宴」可以說是大學堂獨有的特色。大學堂鄰近薄扶林村，每逢中秋節，堂友都會到村落與村民一同製作火龍，並參與節日巡遊，這或許已經成為舍堂宿生約定俗成的傳統。

而大學堂另一項「傳統」正是「高桌晚宴」（high table dinner），自大學堂成立便在星期一晚上舉行，現時平均每月舉行一次，舍監會在這天邀請舊生及社會賢達參與晚宴，堂友會穿上正式禮服及綠袍出席。晚宴讓堂友擴闊視野，增廣見識，是相當值得保留的傳統學舍文化。

島上房子

「鄉村式風格」的
前政務司官邸

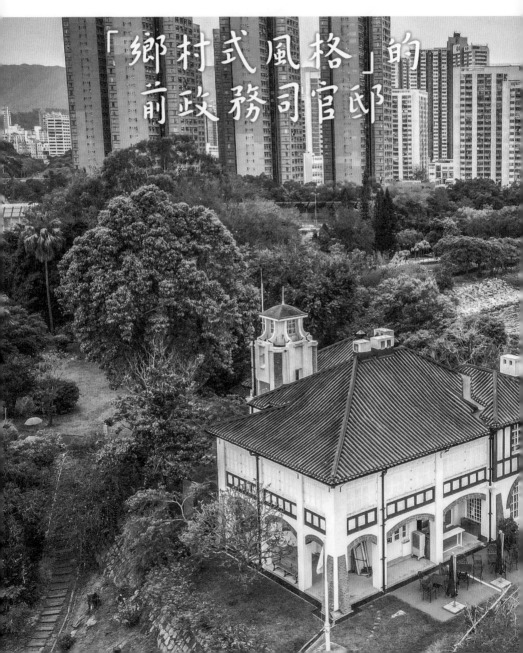

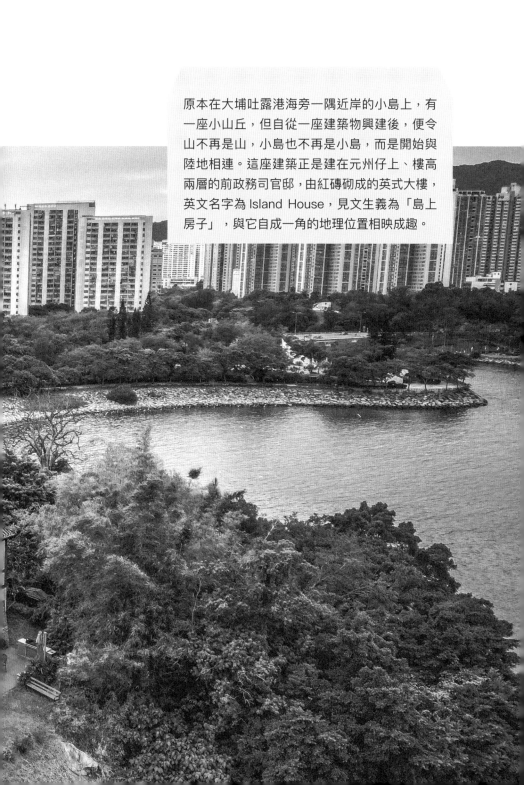

原本在大埔吐露港海旁一隅近岸的小島上，有一座小山丘，但自從一座建築物興建後，便令山不再是山，小島也不再是小島，而是開始與陸地相連。這座建築正是建在元州仔上、樓高兩層的前政務司官邸，由紅磚砌成的英式大樓，英文名字為 Island House，見文生義為「島上房子」，與它自成一角的地理位置相映成趣。

不再是島嶼的元洲仔

1898 年，英國與清朝簽訂了《展拓香港界址專條》，以為期99 年的租借期限，將香港境址擴展到九龍界限街以北、深圳河以南及附近二百三十五個島嶼和大鵬灣、深圳灣水域，範圍極為廣闊。在租借新界大片土地後，港英政府認為大埔的地理位置有利管治新界，於是將大埔設為新界行政中心，新界首個警察總部舊大埔警署（建於 1899 年）、民政中心舊北區理民府（建於 1907 年）相繼落成。治安獲得保障，負責管理新界北約範圍（包括沙田、大埔、上水、粉嶺及西貢等地）的理民官便可以建立官邸，安心治理新界事務。

元洲仔原本是個小島，原名圓洲仔，因島形偏圓而得名。元州仔昔日四面環海，環境安靜，官員可以在危急時用水路撤離，是絕佳的官邸選址。港英政府選定元洲仔後，先是削平島上山丘，並於 1906 年建成理民官官邸，讓理民官、警察總長及管理田土的官員入住。及後，港英政府加建一條基堤，延至運頭角里，用來連接內陸及小島，工程花費約 31,000 元（1904 年，香港電車票價為頭等 1 毫、三等 5 仙）。基堤可讓馬車經陸路進出理民官官邸，並前往理民府及舊大埔警署辦公。經過一系列工程，元州仔再也不是小島，島上亦再沒有山丘。

1970 年代，新界銳意發展新市鎮，進行了大規模的填海工程，元洲仔成為與內陸相連的海岬，島嶼消失，Island House 已不位於島上。轉變的不單止是地貌，這座官邸原身是理民官宿舍，但自 1947 年起，戰後人手短缺，港英政府就把原來分開的新界南約和北約的理民官職能合併，成立新界民政署統籌各區工作。元州仔的官邸就改為新界政務司官邸，多年來

尋蹤覓蹟：香港古宅故事

共有十五位高級官員曾經入住。其中，自 1973 年遷入元洲仔官邸的鍾逸傑爵士是居住日子最長的官員，直至 1985 年升任布政司才遷出，合共居住十二年；同時，他也是最後一位居住在前政務司官邸的政務司。

其後，建築被政府收回。翌年世界自然（香港）基金會進駐官邸，改作自然環境保護研究中心。時隔多年，建築物見證了大埔區的地貌改變，以及新界民政事務的發展，儘管元州仔的地貌已面目全非，但原來的英式庭園、海邊紅樹、密林草坡、荔枝園圃仍在。

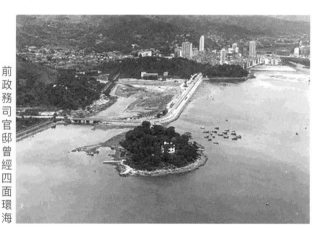

前政務司官邸曾經四面環海
（圖片來源：政府新聞處）

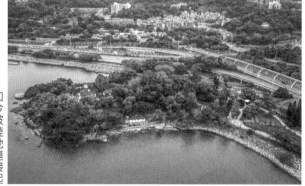

如今被陸地連接起來的前政務司官邸

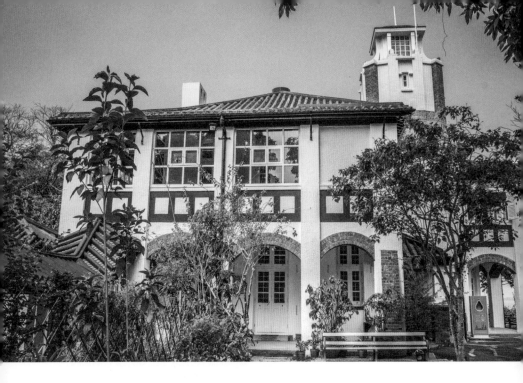

鶴佬漁民的聚居之地

官邸興建以前，元州仔一帶海域就有不少鶴佬漁民聚居海上，他們以捕魚為生，漁船晚上寄泊在岸邊或橋下。這批鶴佬漁民來自廣東沿岸的海陸豐，以蘇、李、徐、鍾、石五姓為主，與大多數沿海居民一樣信奉神明。他們曾在元州仔上建過簡陋的大王爺廟，但被颱風摧毀後，就聘請名師擇吉，合力集資，於吐露港公路的現址重新建廟，自此以後就風調雨順。

鶴佬漁民的海上生活並不輕鬆，1977 年港台電視節目《獅子山下》系列其中一集〈元洲仔之歌〉，就寫實地呈現元洲仔的面貌，密集的艇仔，環境髒亂，還有滿身汗水的大人和小孩，這亦側面反映船上生活酷熱難耐，至於故事主人翁「爛賭野蠻」，也帶出了當時水上居民面對的實況。

▎鄉村式風格的官邸

說回前政務司官邸，主樓為一座兩層高的建築，以鄉村式風格設計，與自然環境融為一體。整座建築以紅磚及紅色石灰建成，抹上白灰塑牆泥，看不見磚紋。受到藝術與工藝風格影響，建築物的四角有紅磚砌成的壁柱，在牆身位置就塗上白色灰塑，配以水泥造仿木黑方格作外牆裝飾。大樓的柱子附有三角形扶壁，源於哥德式建築，功用是加強支撐力，不過這座建築物只有兩層高，所以扶壁只是裝飾為主。

為適應香港炎熱潮濕的天氣，主樓特設遊廊和雙層瓦頂，遊廊採拱頂柱廊設計，可遮風擋雨之餘又起通風的作用。瓦頂採用雙筒雙瓦鋪砌的中式瓦頂，西式建築配以中式瓦頂是為了應付香港潮濕多雨的氣候，有助排水和隔熱，也避免雨水滲漏，這種中西混搭設計是殖民地時期的建築特色之一。

主樓內有飯廳、客廳、大廳、四間睡房、浴室、辦公室、繪畫室、配膳室及燈塔。飯廳內有一個小木窗連接配膳室，供僕人將膳食從廚房送到飯廳。房間內的壁爐仍保留至今，部分房間配有法式雙扇玻璃門。官邸外建有深闊的遊廊，採用拱頂柱廊設計，可遮風擋雨。二樓遊廊可遠眺舊大埔街市及吐露港，景色怡人。燈塔建在主樓側面，內有水箱和射燈，於黑夜裏為吐露港的船隻指引方向。

主樓外面有英式庭園及草坪，旁邊連接僕人宿舍和儲物室。僕人宿舍內有廚房、兩個男客房及六個苦力宿舍。廚房的灶台以混凝土製成，並以磚塊砌成烤爐。另外官邸還有一座馬廄，裏面設有兩個馬欄、一個馬車房及馬具房，主要安置當時官員用作交通工具的馬匹及馬車用具。當時英國駐港官員出入用馬車代步，路口設有馬廄，配合馬匹高度，大門設計為寬敞半圓拱形。

負責復修此建築的團隊曾於 2019 年到場考察，而當時的建築物並非原貌，紅磚和黑框都被覆蓋在十多層米色及綠色油漆之下，外牆的黑色方框看似木製，其實是粗砂批盪，是復修團隊將方框還原為黑色，而被覆蓋的紅磚也重見天日，變成現在外露的模樣。

前政務司官邸是以鄉村式風格設計的建築，在香港屬難得一見。此建築與附近的舊北區理民府及舊大埔警署見證了大埔曾經為新界權力中心的歷史，具珍貴的歷史文化價值。官邸完成歷史任務後，1986 年化身成為自然環境保護研究中心，主要保育這裏珍貴的生態資源和推廣可持續發展。整座建築只有百多塊紅磚因嚴重破損而需要更換，其餘皆為原件。縱使那些年英式生活風貌早已遠去，但這裏繁花繼續盛放，屋子依舊，風光依然。

▎官邸裏的工作與園遊會

英國租借新界初時，曾與原居民爆發過新界六日戰，事件結束後，英政府認為原居民難以控制，想到用就地而治的管理手段，於是在 1907 年成立了理民府。

理民府的理民官當時為新界最高官員，負責新界的行政工作及管理所有大小事務，包括修橋築路、土地註冊買賣、排解村民糾紛、審裁案件等。理民官要面對的挑戰與當年接管九龍、港島的情況不同，新界的土地比九龍、港島大約十二倍，人口卻只有八萬人左右，當中包括不同鄉村、宗族，更有武裝勢力，對英國人的統治十分戒備。所以，每當有任何法例、條例更新，理民府必會張貼中文告示，曉諭新界居民，同時亦表示對原居民的尊重。

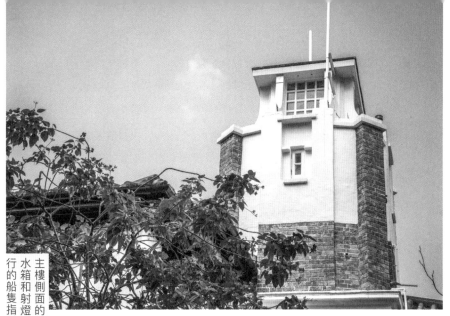

主樓側面的燈塔，內有水箱和射燈，為黑夜航行的船隻指引方向

僕人宿舍有廚房、男客房及苦力宿舍

部分房間配有法式雙扇玻璃門

當年理民官官邸不時舉辦一些公眾活動，例如在花園平地舉行園遊會，筵開百桌，邀請新界各區鄉紳出席，亦有蘇格蘭樂隊或警察樂隊演奏助興，官民同樂，參與民眾近千人。官邸接待過不少貴賓，如英國肯特公爵及公爵夫人（Duke and Duchess of Kent）與鍾逸傑爵士共聚午餐；英國亞歷山大公主（Princess Alexandra）亦曾到訪，主要巡視新界的政務，可謂星光熠熠。

雖然不時需要應酬新界鄉紳及接待高層官員，但能在這恬靜安逸的官邸居住，相信也是一番享受。從地面穿過房間的圓拱門窗後有一個小花園，一片青綠環繞，繁花盛放，四季之美輪番上演；二樓露台放眼遠眺吐露港，在陽光燦爛的日子能輕易見到船隻揚帆遠航。倚窗憑欄，感受海風吹來的一縷縷花香，風景如詩如畫。

▍化身動植物的世外桃源

前政務司官邸現在化身為世界自然（香港）基金會的自然環境保護研究中心，不無原因，在這裏居住了十多年的鍾逸傑爵士熱愛自然，曾在庭園種下不同植物，由蕨類到大樹，從本地以至外來物種，超過一百四十種，全是前政務司鍾逸傑爵士居住時悉心栽植。

英式庭園裏其中兩棵樹尤其特別，其中一棵是紅皮糙果茶樹，橙紅色外皮，軀幹光滑，枝葉茂盛，高聳地立於庭園中央，在園中最引人注目。據聞，它是當年鍾逸傑爵士伉儷為紀念因交通意外去逝的兒子而種下的；另一棵樹是黃花風鈴木，按四季時令而變，春時盛，夏時結，秋時長，冬時枯，種於鍾逸傑爵士九十壽誕。

牆身塗上白色灰塑，
黑色鑄鐵雨水管外露

深闊的遊廊，採用
拱頂柱廊設計

主樓外面的英式庭園及草坪

異鄉淑女的暫居之所

梅夫人婦女會大樓

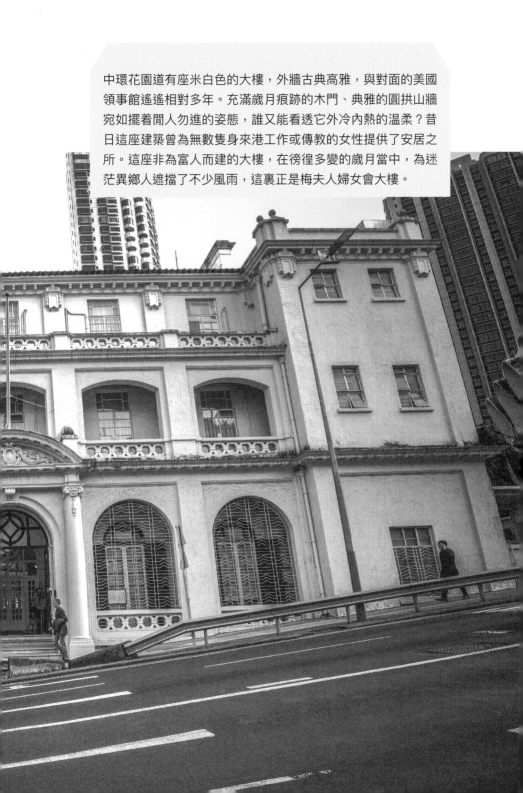

中環花園道有座米白色的大樓，外牆古典高雅，與對面的美國領事館遙遙相對多年。充滿歲月痕跡的木門、典雅的圓拱山牆宛如擺着閒人勿進的姿態，誰又能看透它外冷內熱的溫柔？昔日這座建築曾為無數隻身來港工作或傳教的女性提供了安居之所。這座非為富人而建的大樓，在徬徨多變的歲月當中，為迷茫異鄉人遮擋了不少風雨，這裏正是梅夫人婦女會大樓。

香港開埠早期為
越洋歐洲婦女而設的團體

今日香港社會整體可算男女平等，但百年以前，兩性的平等彷彿就是痴人說夢。不過，愈不可能達成的事，愈需要明知不可為而為之的氣魄。1854 年，提燈天使南丁格爾在寒夜當中巡視病房、在克里米亞戰役中不顧自身安危與三十多名護士在醫院照顧受傷士兵，她無私付出的精神啟發了當代的女姓，當時不少歐洲婦女開始思考自身的價值和追求獨立自主。時值歐洲工業革命及英俄克里米亞戰爭末期，眼見社會紊亂不安，許多女子流離失所，金耐德夫人（Lady Kinnaird）便在這時創立女子宿舍「家外之家」，讓遠在他鄉的年輕女子有一個居所；愛瑪羅拔女士（Miss Emma Robarts）創立祈禱會，經常組織各地婦女禱告。兩會的出現開創了女青運動的先河，及後兩會於 1877 年合併成為基督教女青年會；並在 1894 年正式成立基督教女青年會世界協會。

在 1880 年代，為遠赴海外工作的婦女提供棲身之所的風潮也吹到香港，當時有兩位女性露絲艾爾（Lucy Agnes Eyre）及 Agnes Kate Hamper 開設了女青年會的前身，為尋找地方的年輕外籍女子提供住宿服務。

露絲艾爾的鬱鬱而終與
梅夫人的繼承遺志

香港開埠初期，能夠來港的絕大多數都是男性，來港的女性少之又少，直至 19 世紀末，各行各業發展興盛，吸引了愈來愈多歐洲單身女性來港，她們各懷不同的目的，有的為了傳

教、有的為了工作、有的是旅遊，有的卻是逼於無奈；同時，前往內地的歐洲婦女也必須取道香港，她們多數從事護士、秘書、傳教等職業，她們的到來形成了一個新的風潮。但是，早期來港的歐洲女性大多數都找不到安全、穩定的住宿，而長期租住酒店十分昂貴，一個簡單的居所成為不少婦女無法解決的難題。

眼見不少嘗試自力更新的女性面對困境，香港女青年會創辦人露絲艾爾希望籌建女青年旅舍，可惜她心願未了已於 1912 年因病逝世。駐港英軍司令柏加少將之女、第十五任港督梅含理爵士夫人梅夫人（Lady Helena May）為完成露絲艾爾的遺願，向當時香港的紳商名流提出這計劃，更得到她的丈夫港督梅含理及不少紳商名流支持，其中嘉道理（Elly Kadoorie）主動捐贈了 1.5 萬元，他只提出一個條件——大樓須以總督夫人的名字命名，並且要在兩年內籌得另一筆 1.5 萬元的資金。在梅夫人的努力下，短短數日這提案就得到何東爵士、何甘棠、劉鑄伯捐贈了 1.5 萬元。在 1910 年代，天星小輪票價為 5 仙，九廣鐵路票價為 9 角 5 仙，可見 1.5 萬元在當時是何等天價。最終梅夫人婦女會大樓於 1916 年正式啟用。

梅含理爵士夫人選擇花園道建成會址，此處不單鄰近總督府，方便梅夫人來往兩處，附近亦有山頂纜車總站，同時離碼頭不遠，十分方便。與不少具百年歷史的港島西式建築相同，梅夫人婦女會大樓在日佔時期也終究無法倖免於難，大樓被佔用作為日軍會所和馬廄，大部分傢俬及書籍都在這段時間遺失。日軍將香港大學圖書館的部分館藏，以及從日本購入的圖書置於大樓，成立了香港市民圖書館，圖書館內的圖書以中文版的日本文化書籍為主，大概是日本政府希望通過圖

時任港督梅含理爵士夫人為完成露絲艾爾遺願，創建婦女會

梅夫人婦女會大樓於1916年正式啟用

現為全港最多英文書的私人圖書館，牆上掛滿由會員繪畫或捐贈的作品。

書讓香港市民認識他們的文化。雖然這所圖書館破天荒開放予全港市民，但在三年零八個月的艱苦日子中，大多數港人都拒抗日本文化，所以圖書館的使用率極低。二戰結束後，那批書籍由香港大學圖書館收藏，取而代之的是二萬五千本英文藏書。

香港重光後，英國皇家空軍曾短暫徵用大樓，直至 1947 年大樓回復本來用途。政府曾接管過大樓，香港至今仍有法例《梅夫人婦女會法團條例》，就是專為梅夫人婦女會而訂定。

大樓在 1958 年建成新翼，繼續為職業婦女提供住宿。直至 1970 年代，開始有女會員的丈夫一起入住，偶爾女會員獨自回鄉時，丈夫會留在大樓居住，所以婦女會後來亦開放供男士入會，讓他們繼續使用這裏的設施及服務。婦女會與時並進，自 1985 年起任何國籍女性皆可住宿。

▎遊走古典復興風格的大樓

梅夫人婦女會原稱 The Helena May Institute for Women，後於 1974 年簡稱為 The Helena May，大樓可分為主樓、球場大樓（court building）以及花園。

主樓屬愛德華時期古典復興式風格建築，並且糅合了藝術學院式、巴洛克及風格主義的建築特色。建築物由磚建成，以米白色外牆為主色，樓高三層，呈凹字形，並設有地庫。面向花園道的外牆部分屬建築物的正立面，主體採用左右對稱的結構，在人來人往的正門之上飾有圓拱山牆，至於窗戶的裝飾是一個中國錢幣圖案，為婦女會的會徽，左右以古典式樓柱支撐。入口門廊上方的弓形圓拱山牆以花形紋飾點綴，由兩條具新古典風格的圓柱支撐。

主樓地面現今主要為餐飲場地、圖書館、閱讀室及休息室部分，而最高的兩層用作招待婦女住宿的房間，合共提供二十多個房間。

從正門進入便是裝修高貴典雅的餐廳，外面設有露台，地磚及欄杆均為原始的樣貌，可看到景致優美的後花園。藍廳 (Blue Room) 顧名思義，整個房間以藍色作為主調，古典優雅。藍廳現時主要作為交誼廳，內裏不少家具富有中式色彩，由會員組成的委員會一同添置。西式沙發及中式木質家具配以青花瓷擺設，中西合璧的搭配，卻又營造出和諧之美。以前房間不敷應用時，藍廳亦會暫時供會員租住，直至有房間供應為止。

綠廳 (Green Room) 同樣如同其名，以綠色作為主調，窗外更有青翠植物作為景觀，清新不落俗。綠廳為後期加建，原為圖書館，只是館藏日漸增多，空間不足，就將圖書館移至地庫。

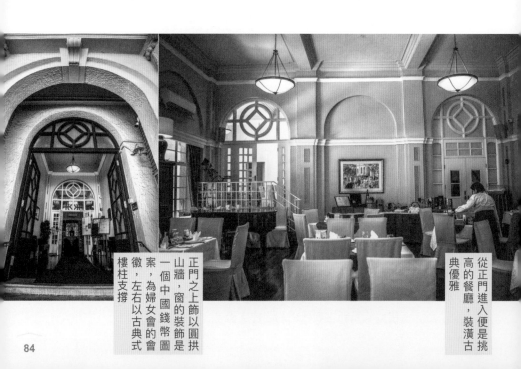

正門之上飾以圓拱山牆，窗的裝飾是一個中國錢幣圖案，為婦女會的會徽，左右以古典式樓柱支撐

從正門進入便是挑高的餐廳，裝潢古典優雅

這裏後來主要供會員打麻將、玩橋牌，或是開會之用。當餐廳舉行婚宴時，綠廳更可作為新娘房之用。若細心留意，主樓牆壁有兩層，主牆加上了通花鏤空的牆板，不只考慮美觀，更因為主樓建於泥土斜坡上，牆壁中間隔空便可通風，防止牆身受潮而發霉，可見到保護大樓的細心設計。

在電話仍未普及時，為方便通知大樓內的女性，梯間有銅鐘作通報用途。只需敲響銅鐘，再由宿管人士向上喊話便能響遍廊間。鈴筒旁置有一個對話筒，給各樓層內部通訊之用。沿樓梯而上，樓上兩層均為房間，只供女士入住。

地庫有鏡房及圖書館。鏡房（Garden Room）自 1947 年起便作為嘉露貝文芭蕾舞學校的舞室。至於圖書館，藏書超過二萬五千本，現為全港英文藏書最多的私人圖書館，牆上掛滿由會員繪畫或捐贈的作品。

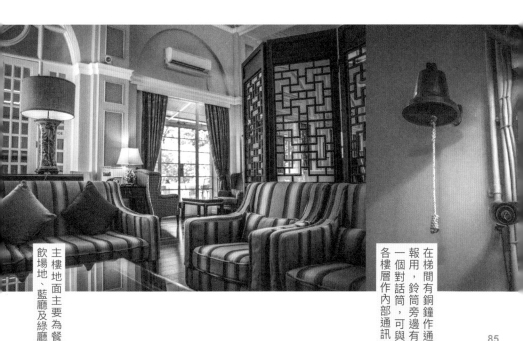

主樓地面主要為餐飲場地、藍廳及綠廳

在梯間有銅鐘作通報用，鈴筒旁邊有一個對話筒，可與各樓層作內部通訊

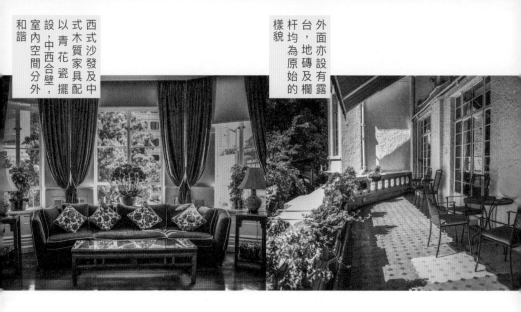

西式沙發及中
式木質家具配
以青花瓷擺
設，中西合璧，
室內空間分外
和諧

外面亦設有露
台，地磚及欄
杆均為原始的
樣貌

圖書館可通往花園，從中穿過去可到球場大樓。自 1985 年
起，婦女會廢除了以往只招待西方婦女的規定，自此以後所
有國籍女性都能夠入住。原網球場球場大樓是後來加建的，
因為房間需求日益增加而改建為四層，增設套房，供男士或
夫婦入住。

▌百年過去，婦女會大樓依舊

自 1993 年，梅夫人婦女會主樓外部被列為法定古蹟，規定每
年 9 月開放一天，並於 10 月進行慈善賣物會。時至今日，梅
夫人婦女會依舊秉承理念，大樓用途始終如一，繼續為女性
提供住所。除了外籍人士外，梅夫人婦女會亦歡迎本地人入
會。即使今天已不像往昔，來港工作的外籍女士已不難找到
合適、體面的住所，但大家依然可以感受到以前來港打工的
異鄉人住在這所百年老房子時，當中溫馨雅致的環境如何安
撫她們漂泊的心。

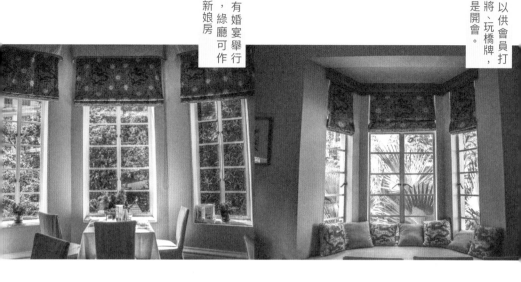

▌梅夫人婦女會大樓的有限度開放

為何不少接受政府公帑資助營運或維修的歷史建築，卻只
能有限度對公眾開放？從梅夫人婦女會大樓的例子可略知
一二。大樓曾是發展局 2008 年推出的「歷史建築維修資助
計劃」當中獲批的項目之一，計劃原定受資助維修的歷史建
築物理應開放公眾參觀，但梅夫人婦女會大樓的情況就較為
複雜。

梅夫人婦女會大樓被列為法定古蹟的部分就只有大樓外部，
至於近年受到滲水困擾的地下室及會議室屬於建築內部，只
被評作二級歷史建築，再加上大樓是私人會所且有婦女住宿，
種種原因令大樓每年只能有兩日讓公眾入內參觀。

風格各異的古宅「遺珠」
跑馬地戰前洋樓

漫遊跑馬地，目之所及皆是平凡人家努力一輩子都買不到的豪華大宅，但有曾想過，現在著名的豪宅地段，昔日不過是亂葬崗，用來埋葬死於傳染病的軍人及馬棚大火的遇難者。時移勢易，跑馬地安寧了數十載，原來的村落、沼地亦曾經矗立着一排排法式大宅。隨着上世紀跑馬地大規模的重建工程展開，街道上的歐式洋房所餘無幾，其中外型最為壯觀的山村道54號更被「一分為二」，街道上也僅餘幾座西式洋房，到底這些滄海遺珠有着怎樣的前世今生？

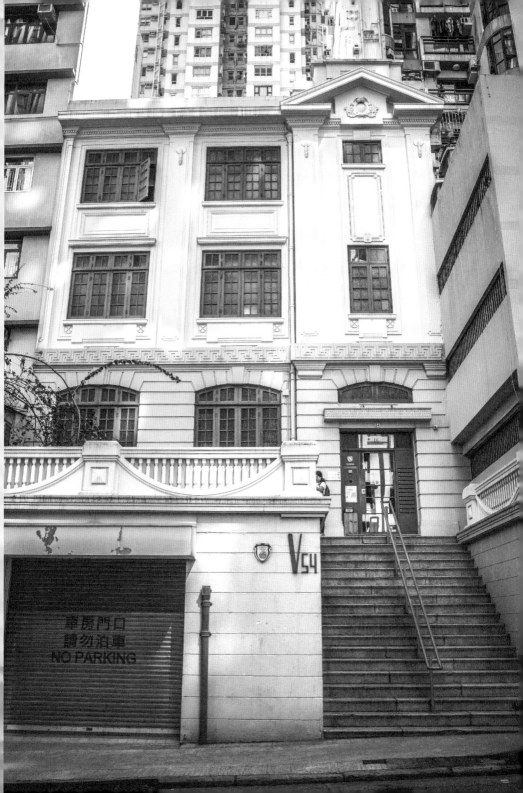

曾為亂葬崗的跑馬地「快活谷」變豪宅區

提到跑馬地，不少人只會聯想到鄰近的馬場，甚至誤以為英文名 Happy Valley 與跑馬相關，但以上都是美麗的誤會。

跑馬地原稱「黃泥涌谷」，是一個被摩理臣山、金馬倫山、聶高信山、渣甸山等眾山所圍繞的谷地。早在香港開埠以前，「黃泥涌谷」就已有先民居住，在南面的山谷就已有一條客家村，因村旁有黃泥流出大海，所以村落又名為「黃泥涌村」。

香港開埠初期，這裏原是低窪沼澤的地區就成為了英國人設立軍營的地方，當時不少軍人患上瘧疾而不幸身亡，屍體就被埋葬在軍營附近，而這片墓地就被英國人稱為 Happy Valley，中文即為快活谷，寓意死者能夠前往極樂之地。黃泥涌的西邊亦被填平，基督教墳場、天主教墳場和波斯墳場等墓園相繼出現。

其後，殖民地政府打算發展黃泥涌，原來的村外土地就被富貴人家興建洋樓，至於黃泥涌村就因為 1923 年一場雨災而被政府乘勢收回發展，並規定未來只能興建西式建築風格的樓宇，於是跑馬地由傳統村落、墓園一舉發展成中上住宅區。

山村道 54 號的主人是民國時期將領

關於這所法式古宅資料不多，但幾乎肯定是跑馬地區最為古老的建築之一。大宅的第一代主人何侶俠。一個如此豪氣的名字，令人有無數暇想，事實也確是如此，何侶俠生平非同凡響。何侶俠在清末時曾在越南堤岸參與組織反清革命機構

興仁社，以僑胞身分歸國追隨孫中山及胡漢民，是廣東革命軍將領之一。

未幾，何侶俠來到香港從商，1920 年代他在山村道 54 號及 56 號建造了這所大宅，1943 年 2 月，何侶俠在日本侵佔香港期間離世。

只剩「半壁江山」的 山村道 54 號及 56 號

山村道由何侶俠所建的大宅，地界本應貫連 54 號及 56 號地皮，但本應講究結構對稱的大宅為何只剩下「半壁江山」？

現時山村道 54 號大宅 V54 相信建於 1925 年，按照當時殖民地政府規定，新建的樓房都須採用西式建築風格，並不得超過三層，而這一點在山村道 54 號大宅就充分得到體現。該大宅採用了裝飾藝術風格，由中間的樓梯部分作連接，令到 54 號及 56 號構成一座左右對稱的方型盒大宅。可惜的是，大宅原主人在日佔時期離世，大宅的樓契又在戰時被銷毀，最終戰後大宅的登記業主就分別變成了 Chong Sing Ching 與 Kwok Hei To，業權更在此時被一分為二。

到了 1953 年，山村道 54 號的業權就被 Chan Siu Sau Ying（陳蕭秀英）買入並一直持有至 2009 年，但 56 號的業權卻不知從何時開始落入了發展商之手，56 號原來的建築亦在 1970 年代被清拆建成了今日的愉安樓。至於陳蕭秀英女士手上的 54 號業權，就在 2009 年由「賭王四太」、時任保良局主席梁安琪購入，更借出作為「V54 年青藝術家駐留計劃」的住宿用地。大宅在經歷過跑馬地區重建及被拆「半壁」後，

仍能得到有心人的保育及活化，在狀況良好的情況下延續其
生命，實屬不幸中之大幸。

▍Art Deco 風格的山村道大宅

山村道 54 號大宅建於一個平台之上，平台下方設有車房。
大宅主體應用了美術學院派（Beaux-Arts）建築風格，在古
典復興風格加入巴洛克元素，這種風格常見於大型的建築物
當中。受到流行於 19 世紀末、參照古羅馬、古希臘的建築這
種風格影響下，建築物大多呈現出宏偉、對稱、秩序性，而
山村道 54 號大宅的立面就呈現出極為精緻的古典氣息。

大宅的正立面有不少值得仔細觀察的部分，立面頂端的「破
山花」（broken pediment）有精緻浮雕，又如外牆上的灰
泥仿石製品、分段式拱形窗、希臘迴紋飾帶、模製簷口、破
碎的山牆飾以及各種裝飾，如三角飾、流蘇、模製面板和齒
狀飾板，處處盡顯工藝。

內部的主樓梯、壁爐、煙囪、鑲木地板磚和圖案水泥磚皆完整保留。

對比起宏偉古典的正立面，大宅的側面及後方就顯得較為樸素，只有渲染和油漆的牆壁以及規則間隔的窗戶。至於建築內部也沒有太多改動和破壞，歷史悠久的部分例如木質主樓梯、壁爐、煙囪、鑲木地板磚和圖案水泥磚皆完整被保留。

這種建築風格在香港並不多見，山村道 54 號就是一個很好的例子。因此，它具有相當大的建築遺產價值和歷史價值。

▌跑馬地的滄海遺珠

跑馬地除了 V54 大宅外，就只餘下毓秀街幾幢舊式樓房讓我們緬懷。曾經，毓秀街 1 至 11 號單數門牌的建築物都屬同系列 Art Deco 風格的歐式建築，但 1 至 9 號的建築物已於早年拆卸重建，整條街道就只餘下 11 號、15 號及 17 號為跑馬地留下僅餘的歷史痕跡。

毓秀街 11 號

毓秀街 11 號為一座樓高三層的戰前洋樓，由時任古物諮詢委員會主席蘇彰德以個人名義購入整棟物業及保育活化後，這座三級歷史建築就化身成一間私營博物館作不定期展覽之用。

目前大家看到的毓秀街 11 號是經過歷史考究而進行復修，整體的鋼筋混凝土結構保存完整。大宅樓高三層，以強烈的裝飾藝術風格（Art Deco）進行設計，大宅的正立面飾有豐富的幾何圖案，由三角形、正方形、八角形、圓形以及不規則圖案混合，不拘一格，為大宅帶來獨特且衝擊的外觀。

毓秀街 11 號整體的外牆就以上海灰泥批盪作飾面，並在牆面開槽模仿石塊。一樓及二樓都採用了懸臂式露台的設計，陽台部分就設有法式的木製扇窗。在大宅立面的左側，就運用了一個奇特的幾何圖形及各式的灰塑組成細長的門楣和模仿日出圖像的窗戶。大宅的屋頂是一個寬闊的懸挑屋簷，頂部有裝飾性的女兒牆和風格化的三角形山牆飾，細微之處盡顯設計上的用心。

那麼在成為攝影博物館之前，毓秀街 11 號又有甚麼故事？這所建於 1929 年至 1930 年之間的大宅，位於跑馬地十七條新街道之一的毓秀街上，大宅土地最初的業權是由鄧妹女士持有，亦是她提出興建這所歐式住宅，到了日佔時期，大宅就改由梁受益擁有，繼續用作住宅用途。數十年間，毓秀街 11 號先後用來經營酒家、超級市場以至車房，也是藝術畫廊的所在地，直至 2012 年，大宅才再次轉手並轉為如今的攝影博物館。

大宅樓高三層，以強烈的裝飾藝術風格（Art Deco）進行設計

正立面飾有豐富的幾何圖案，三角形、正方形、八角形、圓形以及不規則圖案

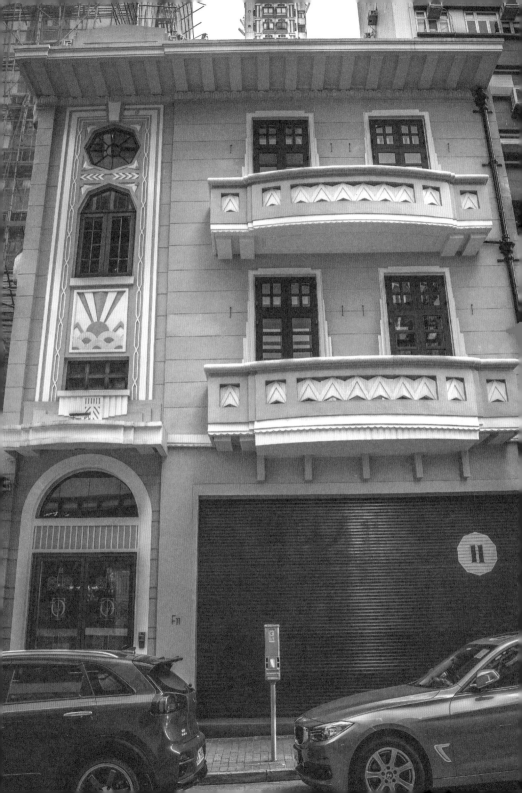

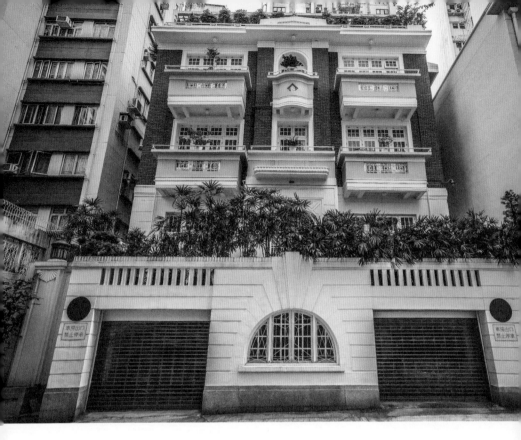

▌毓秀街 15 號

對比起毓秀街 11 號，毓秀街 15 號的設計盡顯設計上的左右
對稱之美。同樣是建於 1930 年代初的歐陸風情大宅，樓高四
層的毓秀街 15 號的主要建築風格，則是意大利文藝復興時期
的古典復興風格，亦可歸類為殖民折衷主義建築的建築。大
宅最初是作為兩座相同的建築進行建造，所以左右對稱的特
色得以呈現。建築的下部由車庫組成，中間有一扇戴克里先
窗戶，上面有細長的梯形石。大宅外牆以紅磚配以粉綠色露
台，二、三樓皆有落地法式大窗通往露台。帶有垂直框架、
橫樑和小玻璃方塊的法式窗戶通往陽台。

毓秀街 15 號估計建於 1931 年至 1932 年間,目前被評為二級
歷史建築。據最早的記載,大宅最初的屋主為華僑郭漢順先
生,他於 1941 年離世後,大宅就由他的妻子郭林瓊玉繼承。
然後,大宅又售予後來的冷庫及貨倉服務供應商、大生地產
的創辦人馬錦燦先生,至今仍由他的家族持有。

▌毓秀街 17 號

毓秀街僅存的第三座西式建築為 17 號上粉藍色的大宅,對比
起另外兩座西式大宅,17 號大宅或許較為簡潔純樸,但大宅
主人卻大有來頭。

17 號大宅建於 1929 年與 1932 年之間,該幢三層高的建築物
設計簡潔,但木製窗框充滿歷史感,外牆牆身刷上粉藍色。
根據土地登記冊資料,上址建築於 1981 年才出現業主姓名,
屬於遺囑執行身分的梁雄姬,她是何東的外曾孫女,祖父為
梁保全,外祖父是滙豐買辦何世榮,毓秀街 17 號是於 1980
年去世的父親的遺產,2013 年梁雄姬亦離世,物業由信託基
金管理。

17 號大宅樓高三層,建築物整體設計受到簡化的古典風格影
響。與毓秀街 15 號大宅極致的對稱結構不同,毓秀街 17 號
的主入口及樓梯位置並不在大樓的中心,反而在大樓側面,
構成了一個樓梯間,這點亦反映了大宅在建造之初是以獨立
的單位進行設計。從建築物上方觀察,不難發現整個建築物
除了包含起居用途的矩形區域外,還有一個向後伸延的區域
用作廚房及雜物間之用,屋頂上還設有一個突出的艙壁,以
容納樓梯通道。

下部由車庫組成,中間
有一扇戴克里先窗戶,
上面有細長的梯形石

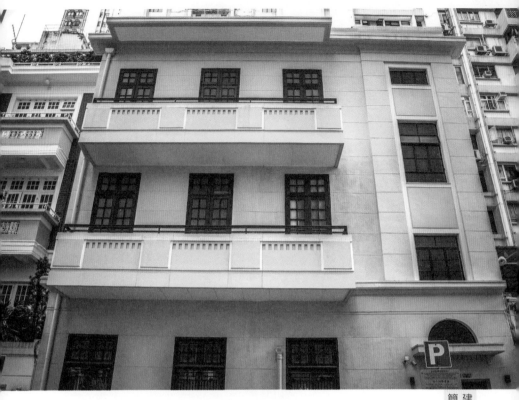

建築物整體的設計受到
簡化的古典風格影響

主入口及樓梯位置不在大樓
中心，反而移至大樓側面，
構成一個樓梯間

毓秀街 17 號已有九十年歷史，受惠於鋼筋混凝土框架和磚砌的設計，其正立面仍然保存完整，只是原來一樓及二樓的正立面本應設有懸臂式的露台，但都出於安全考慮而在 2010 年拆除，大宅外牆一度呈現懸空露台門的有趣現象。但到了 2022 年，大宅經過復修後，消失的露台得以重現。

或許從外部觀察不容易發現，大宅每層均設有三個規模龐大且簡潔的法式大窗，這些窗戶不僅為建築物的正面帶來優雅的外觀，與天花板相若的高度更為大宅帶來良好的採光及通風條件。毓秀街 17 號給人的印象就是簡潔及低調，為數不多的裝飾只有於入口處狹窄的垂直條狀裝飾，以及每層樓突出的飛簷，在簡潔的主調中亦帶來幾分古典氣息。

內在布局方面，由於主樓梯位於建築物的一側，所以每層公寓都能夠設有一個大客廳，長硬木板構成的走廊、主客房古典風格的橋墩和模製飛簷以至古老的當代吊燈、優雅的折疊鋼製防盜門，都令這所大宅不負當年「豪宅」之名。

或許我們仍能在全港找到不少 1930 年代的豪宅洋樓，但能夠在近百年歲月當中保持不變的又有多少？在這些建築物當中，我們能夠看到 1930 年代的原始設計，從中認識屬於那年代的高標準優質材料及客製化設計，已是僅餘的機會。

前太古大班屋

林邊屋

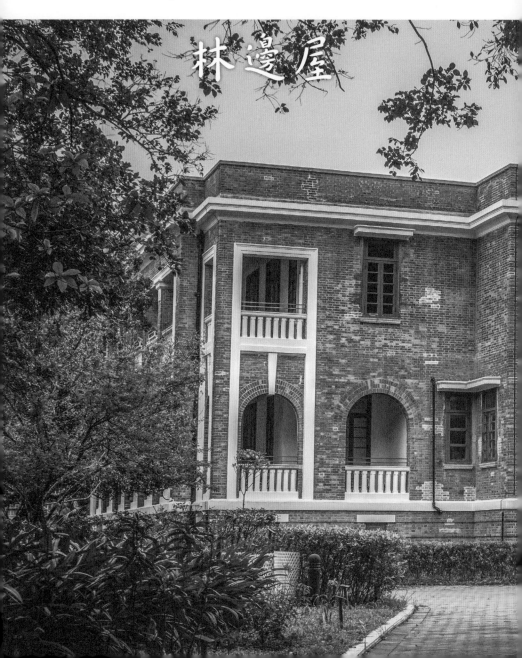

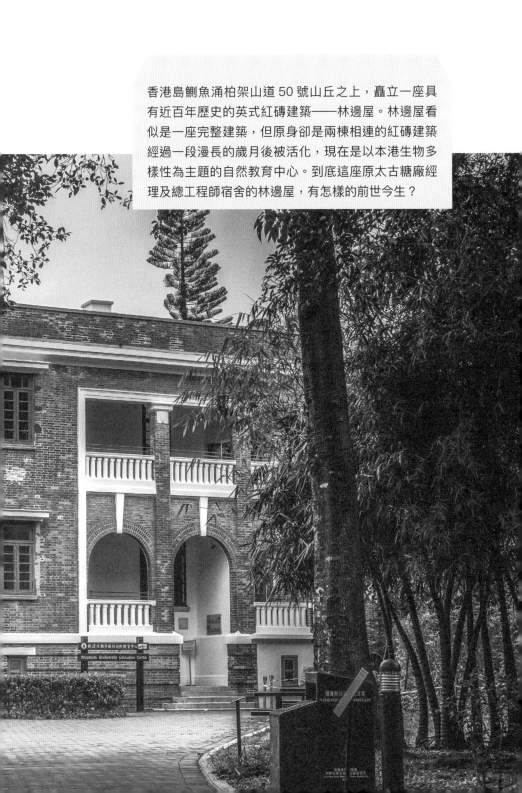

香港島鰂魚涌柏架山道 50 號山丘之上，矗立一座具有近百年歷史的英式紅磚建築——林邊屋。林邊屋看似是一座完整建築，但原身卻是兩棟相連的紅磚建築經過一段漫長的歲月後被活化，現在是以本港生物多樣性為主題的自然教育中心。到底這座原太古糖廠經理及總工程師宿舍的林邊屋，有怎樣的前世今生？

隱藏於林木的高級員工宿舍

沿柏架山道自然徑走至山腰位置，在一片人跡罕至的林蔭深處，便是這座稱為「林邊屋」（Woodside）的歷史建築所在之處。以今日的角度來看，林邊屋的位置絕不便利，但在昔日整個鰂魚涌的太古工業區中，此處卻是高等員工宿舍之一，交通不便的問題就由纜車直達解決。

林邊屋由太古洋行建於 1920 年代，最初興建目的就是作為太古糖廠、太古船塢等二級歐籍管理層職員的宿舍，當時的林邊屋不僅有兩棟相連的主建築，後來更加建了一幢車庫，可見當時居住在此的職員也有不錯的福利和地位。

作為太古洋行名下的產業，林邊屋在困難時期亦逃不過厄運。在日佔時期後期，林邊屋受到大肆破壞，所有木門、木窗及木地板都被拆走，瓦頂倒塌，林邊屋一度陷於荒廢的狀態。直到 1947 年，局勢穩定後，太古糖廠的職員便遷回這座林間小宅，直到 1972 年。太古糖廠結業，林邊屋空置，即使1976 年移交給香港政府，卻仍被空置多年。

早年被港島東居民傳為鬼屋，隨後十多年間，林邊屋就曾租予國際文化事務協會設立紅屋藝術展覽中心，作為舉辦展覽和音樂會的場地。2002 年 2 月起，林邊屋由漁農自然護理署接手管理，並在 2012 年改建為林邊生物多樣性自然教育中心，開放予公眾參觀。

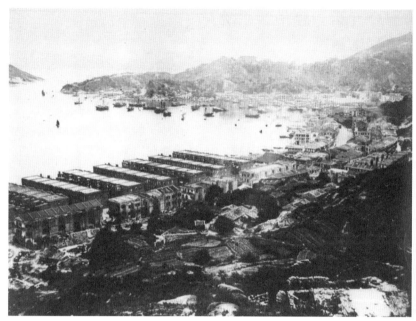

昔日的太古糖廠、太古船塢及香港汽水廠都在鰂魚涌一帶，不少外籍員工便在這裏工作

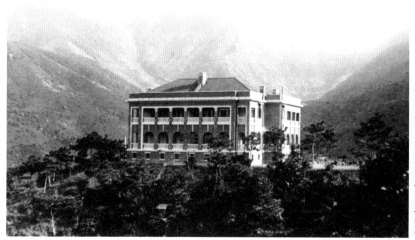

早期的林邊屋屋頂仍然為傾斜設計 HK Archive Service, John Swire & Sons (H.K.) Ltd

全亞洲第一座吊車系統
柏架山吊車

鰂魚涌一帶昔日是太古糖廠、太古船塢及香港汽水廠的所在地，當時太古洋行僱用了不少外籍員工來港工作，洋行為了讓他們盡快適應亞熱帶氣候，特意將宿舍設立於柏架山上。儘管這樣能夠讓員工適應香港的氣候，但要每天爬山上班下班實在費時失事。於是，一個天馬行空的想法就得以實現，就是建立全亞洲第一座吊車系統——柏架山吊車。

建於 1892 年的柏架山吊車是當時居住在柏架山上的員工上山下山的主要交通工具，起點在英皇道和祐民街附近，終點站是柏架山上的大風坳，同一時間會有兩架六人座的吊車雙向行駛，後來吊車因為使用率低而在 1932 年停用。雖然柏架山吊車已不復存在，但沿途仍可找到不少相關的遺跡。

柏架山吊車並不如山頂纜車聞名，卻盛載着太古洋行及鰂魚涌的重要歷史。在吊車運行期間，清朝畫家吳友如將柏架山吊車命名為「銅鑼飛棧」，把自己親眼所見的「驚奇景象」記載在《海國叢談》：「振衣直上者恆苦跋履不易，乃太古糖局竟建屋於其上……於是製成一桶，可容五六人。其上也如匹練之升空，其下也燭之武之見秦師。錘而出之，上下自如，不費足力，人感嘆其法之巧。」

吊車起點在英皇道和祐民街附近，終點在柏架山上的大風坳

▍林邊屋與太古糖廠

為何這座舒適小宅的命運會和太古糖廠緊緊相連？這就要由昔日全港最龐大的工業區鰂魚涌說起。太古糖房（Taikoo Sugar Refinery）成立於 1881 年，創辦人約翰（John Samuel Swire）在香港成立糖廠，是打算把糖廠發展成中國最大、最先進的煉糖廠。於是，位於港島東部鰂魚涌的太古糖廠廠房就與太古船塢、香港汽水廠同年落成，將曾經一片荒蕪的鰂魚涌發展成全港最龐大的工業區。

太古糖廠的煉糖工業成為了香港早期的主要工業之一，當年香港出品的白砂糖以潔白、幼細、純淨而馳名中外，甚至遠銷至錫蘭、加拿大、澳洲、伊朗以及美國等地。「太古」不僅有糖廠，太古洋行代理、太古輪船公司、太古船塢亦是當時「一條龍」推銷系統的重要環節。

英國公司太古洋行於 1881 年投得鰂魚涌地段後，便開始擴展和營運不同業務，在柏架山及寶馬山興建了不少員工宿舍。林邊屋是唯一剩下的員工宿舍。今天太古坊那條糖廠街就是因太古糖廠而命名。

建於 1892 年的柏架山吊車，是當時員工往返宿舍的主要交通工具

▌區內唯一留存的殖民地時期住宅大樓

建於 1922 年的林邊屋外形古樸簡單，是區內僅存的殖民地時期住宅大樓。它沿用了當時英國流行的愛德華時期建築風格，與西港城和甘棠第的風格一致。所謂的愛德華時期建築，泛指愛德華七世在任國王時期所建造的建築，結合了新古典、新巴洛克及新哥德式等不同風格。這個時期的建築物雖然不及維多利亞時期建築般華麗，卻發展出一套清晰的美學風格，多用紅磚牆、荷蘭式山牆，以紅磚與灰泥交錯砌成帶狀磚飾，以營造色彩效果。

林邊屋現為二級歷史建築，樓高兩層，為兩棟建築相連的宅第。林邊屋外牆以紅磚砌成，以花崗岩為地基，所以又俗稱「紅磚屋」或「紅屋」。建成初時，屋頂以中式琉璃瓦建成，屋內地面鋪上柚木地板，周邊又有幾棵俗稱「鬼樹」的異葉南洋杉圍繞，山林的元素充斥整座建築。

建築物以對稱軸線設計，與大多數英式建築相同，都設有拱形門廊及露台方便通風和遮擋陽光，藉此營造涼爽的環境，讓外籍員工能適應香港的炎熱氣候。大宅的四個立面刻意設計的門楣、簷口、欄杆、壁柱柱頭和模製楣樑框架等，令建築物充滿生機和活力。

跟香港很多古蹟一樣，林邊屋在日佔時間亦遭受日軍嚴重破壞，於是 1947 年至 1951 年期間，太古洋行為紅磚屋進行重建，將屋頂改為平頂，並合併兩棟建築，更加建了一個車庫。

雖然修復時已加固屋內的木樓梯，但上落樓梯時仍傳來受壓的「吱吱聲」，難免令人一步一驚心。原為大宅客廳的一號展覽廳仍保留有壁爐，不過已失去功能，只為保存原有特色。

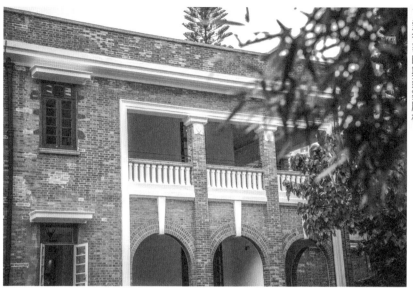

林邊屋的建築設計沿用了愛德華時期建築風格

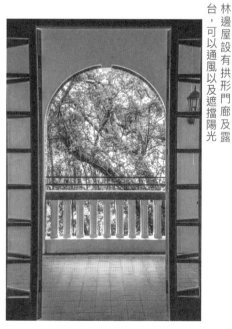

林邊屋設有拱形門廊及露台，可以通風以及遮擋陽光

屋內木樓梯雖已加固，但步行時仍聽到受壓的「吱吱聲」

林邊屋現為二級歷史建築，外牆用紅磚砌成，以花崗岩為地基

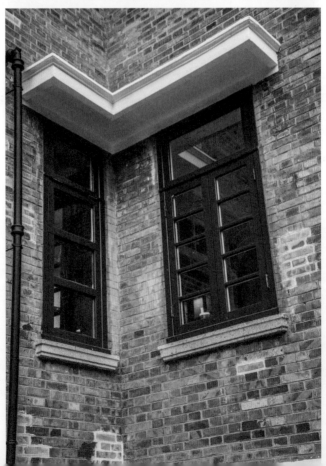

除留下幾隻較完整的門窗，其他按原裝的復刻更換

古蹟活化之路──「一換一」 重新修補破損紅磚牆

林邊屋的簡樸優雅，吸引了絕佳的影視作品來取景，電影《92 黑玫瑰對黑玫瑰》那座與世隔絕的大宅，電影《愛君如夢》的古雅排舞間，就是在林邊屋拍攝。大家可以從電影中欣賞到十多年前的紅屋原貌。

林邊屋在 1998 年被評定為二級歷史建築，修復時便盡量要保留原有設計及物料為目標。林邊屋的紅磚是明口磚，磚的大小尺寸、顏色、邊角修整等品質要求較一般紅磚嚴格。香港沒有生產這種紅磚，向其他國家供應商查詢也不得要領，只有唐山一間磚廠能按要求製造。建築署以一換一的重新殖入方式修補嚴重破損的外牆，共使用約四千多塊明口磚。屋內的木門、木窗及鐵窗，大部分都殘破不堪，除留下幾隻較完整的門窗，其他按原裝的復刻更換。直至 2012 年，林邊生物多樣性自然教育中心才正式開放。

第三章

落葉歸根：

　　華僑華商建大宅

英國佔領香港島後，自由港政策旋即吸引了世界各地貨物、資金和人才聚集香港，只是開埠半世紀，近百間商行及六間銀行便在香港設立總部。紛至沓來的外商在香港建了不少西式大宅，至於希望落葉歸根的華僑、華商，同樣需要一個居所，於是一批中西合璧又氣派十足的豪宅相繼出現。

香港開埠最早期的豪宅以西式建築為主，銅鑼灣有渣甸花園，灣仔則有春園，連帶薄扶林至南區海濱都是各種異國豪園的集中地。開埠初期，香港實行如同種族分離的歧視政策，20世紀初頒布的《山頂區保留條例》、《山頂區居住條例》等條例，限制威靈頓街至堅道一帶只能興建西洋建築，後來沿着道路及水電設施延展，堅道、堅尼地道和羅便臣道也成為當時的西洋豪宅地段；至於山頂區，在條例之下等同把華人摒除門外，直至一位舉足輕重的華商何東出現才打破禁令（有說他早於1906年已獲准在山頂興建何東花園，卻在1920年代才建成），成為首位在太平山頂居住的中國籍人士，可惜今日何東花園已不復存在。

開埠初期，歐式建築遍布高尚住宅區，形成豪宅必然偏向西式建築的形象。隨着城市發展以及頻繁的對外貿易，曾經受盡歧視的華人和華商在政治、經濟層面乘勢崛起；同時，在「賣豬仔」風潮當中發家致富的華僑在此時亦都希望落葉歸根，重回華人的地方。這些漸露頭角的海外華商、本土華人精英，所建的住宅是甚麼樣貌？在半山區滿是歐式建築之間興建中式宮殿式建築，又代表了甚麼重要意義？這些豪宅經歷幾代人後，又將何去何從？

本章將會探討香港現存幾幢由華商興建的著名大宅，從這批20世紀初期興建的古宅，了解這批華商富豪對豪宅的理解，以及背後複雜的心路歷程。

位於中半山的華人大宅

甘棠第

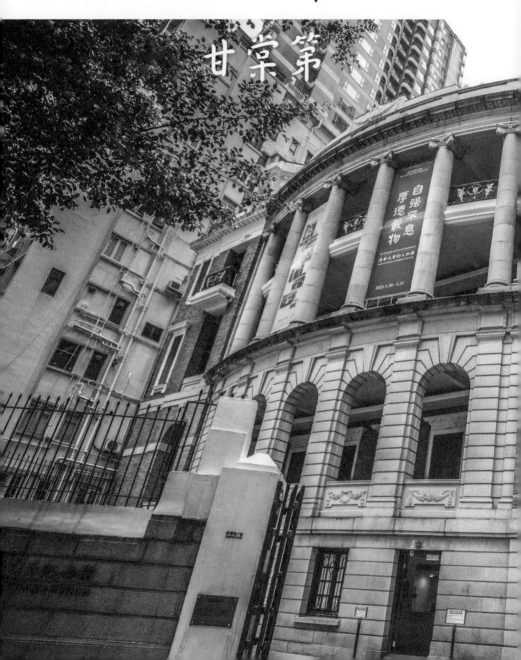

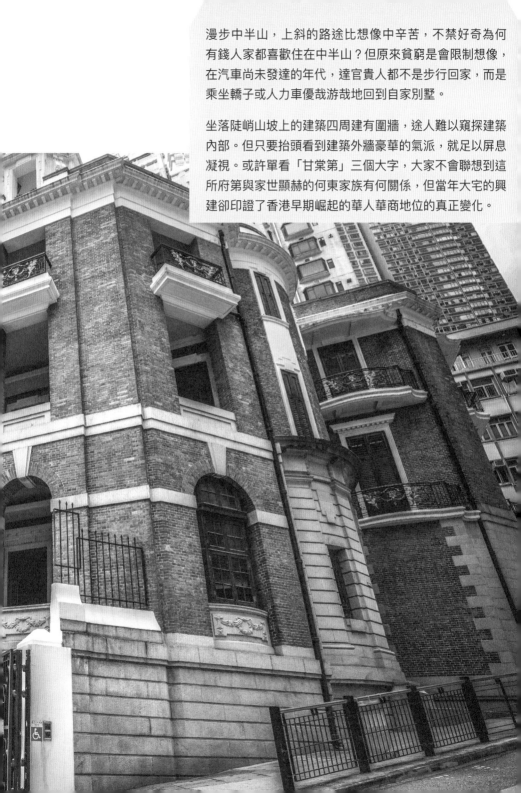

漫步中半山，上斜的路途比想像中辛苦，不禁好奇為何有錢人家都喜歡住在中半山？但原來貧窮是會限制想像，在汽車尚未發達的年代，達官貴人都不是步行回家，而是乘坐轎子或人力車優哉游哉地回到自家別墅。

坐落陡峭山坡上的建築四周建有圍牆，途人難以窺探建築內部。但只要抬頭看到建築外牆豪華的氣派，就足以屏息凝視。或許單看「甘棠第」三個大字，大家不會聯想到這所府第與家世顯赫的何東家族有何關係，但當年大宅的興建卻印證了香港早期崛起的華人華商地位的真正變化。

▌熱心公益的何甘棠

「甘棠第」的主人為著名望族何東家族創始人何東爵士的弟弟何甘棠。1890 年代，何東家族在商界、政治界和金融界均有龐大的影響力，民間甚至出現一句俗語「你估你係何東咩」，用來嘲笑他人不自量力。

何甘棠與何東雖然都是何氏家族的成員，但何甘棠不是荷蘭裔猶太人何仕文和華人女子施娣的兒子，而是施娣與中國男子郭興賢所生的兒子，何甘棠是純粹的華人，與何東是同母異父的關係。在這樣的背景成長，何甘棠有着不一般的成就。

何甘棠的一生不止於經商，更專注於改善華人權益、行善濟貧等公益事業。每逢發生嚴重天災，何甘棠都必然率先捐款救助貧民，如 1894 年鼠疫爆發時，他動用 5 萬元贈醫施藥，又捐出自己位於中環九如坊的樓房設立公立醫局，防止天花爆發；又如 1906 年的丙午風災，何甘棠當仁不讓奔走勸捐，共籌得 120 萬元作賑濟之用；抗日戰爭爆發時，何甘棠直接在高陞戲院和利舞臺演出粵劇，將所籌善款購置裝備送往抗日前線。總而言之，有關他的功績不勝枚舉。

▌本港最先鋪設入牆電線的建築物
▌何甘棠大宅

殖民地時期的山頂區對華人而言就等同「華人免進」，加上政府於 1888 年訂立《歐洲人住宅區保留條例》規定半山堅道若干地段只准建西式樓房、1904 年的《山頂區保留條例》列明海拔 788 英呎以上的山頂區只許洋人居住，當時就被英國人喻為「小英格蘭」，是華人富商多年來難以跨越的藩籬。

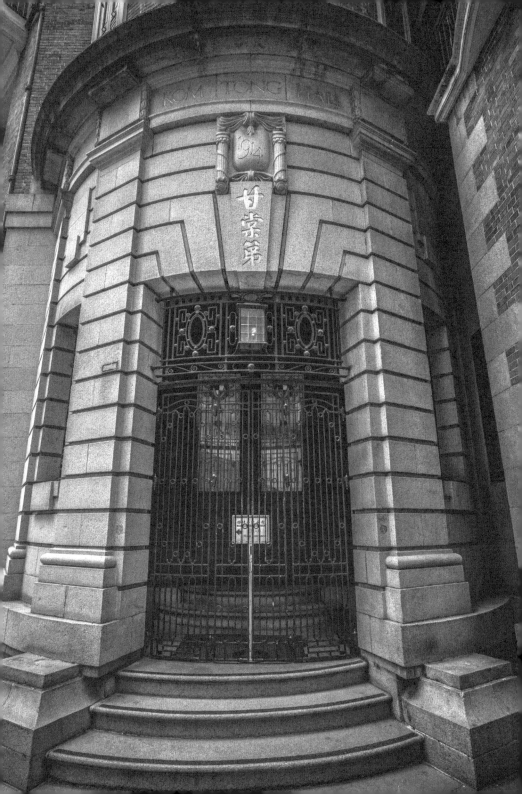

直至 1923 年，何東購入歌賦山山頂道 75 號的地皮，並於 1927 年建成何東花園，才出現首位能夠居住山頂區的華人。雖然甘棠第所在的中半山不在此列，但能夠進駐滿是西式建築的中半山已證明地位超凡，而且甘棠第的興建更寫下不少創舉，例如它是本港最先以鋼架興建，並鋪設入牆電線的建築物之一。何甘棠於 1914 年購入地皮並依照法例以西式建築風格，即愛德華時期的紅磚白柱風格興建大宅，甘棠第就此誕生。

甘棠第曾被用作英軍空襲防禦協會的應急中心，日佔時期，日軍也一直想佔用甘棠弟，但據說何甘棠的女婿謝家寶拿出一個鑄刻日本皇室菊花徽章的煙盒，以及一封日本皇族的致謝函，表明是時任昭和天皇之兄久邇朝融所贈，日軍只好打退堂鼓。

1950 年何甘棠逝世，甘棠第於 1960 年售予鄭氏家族，鄭氏再轉售給耶穌基督後期聖徒教會（摩門教），大樓客廳被改建為小教堂，地面樓層則作洗禮之用。1990 年，甘棠第被列為二級歷史建築。2002 年，教會以大宅不敷應用為由，計劃

頂部有楣構雕帶，鐵欄飾以花卉圖案，以英文字「HO」為中心圍繞交織。

大宅正面二樓至三樓設有弧形陽台

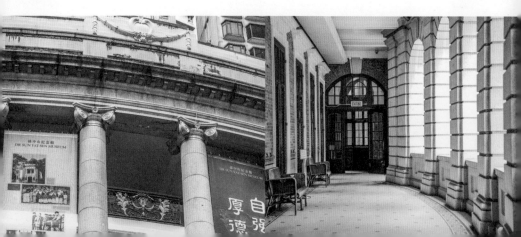

拆卸改建甘棠第，消息引來居民及不少社會機構強烈反對。政府最終在 2004 年以 5300 萬元收購甘棠第，將大宅從剷泥車的鐵臂中拯救出來。

貴氣洋溢的何氏第府

甘棠第貴氣洋溢，在建築物的外部採用了當時最流行的愛德華時期古典主義風格，紅磚建成外牆，花崗石鋪砌窗台，石柱就呈現出非凡氣派。大宅正立面二樓至三樓設有弧形陽台，各層綜合了古典風格糅合西方四種古典柱式，包括科林斯式、愛奧尼亞式、多利亞式及托斯卡納式等柱式承托，頂部有楣構雕帶，露台建有精巧華麗的鐵製欄杆，鐵欄以英文字「HO」（何）為中心，周圍添有花卉裝飾，與英文字樣圍繞交織。

何甘棠篤信風水，生怕財氣流失，他只會從一樓側門進內，所以側門設計絕不馬虎，飾有以金箔點綴的「1914 甘棠第 KOM TONG HALL」字眼。走進大宅，底層的重點建築有二：

大部分房間的房門之上都有精緻的半圓拱形楣飾

彩繪玻璃窗上刻有甘棠第建成的年份

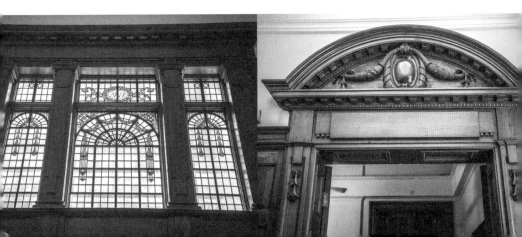

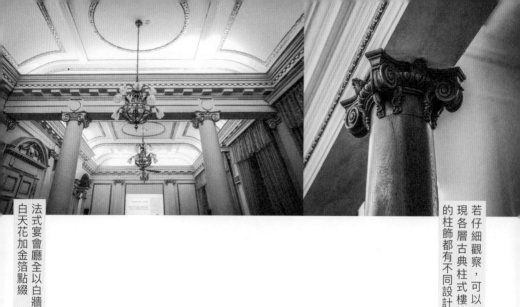

法式宴會廳全以白牆、白天花加金箔點綴

若仔細觀察，可以發現各層古典柱式樓柱的柱飾都有不同設計

一是後來耶穌基督後期聖徒教會所增添的洗禮池；二是專門放置何氏珍貴收藏的房間，通過牆壁觀察，也知昔日鐵門的厚度堪比保險庫。

整個內部裝潢盡是貴氣洋溢的設計糅合了巴洛克及洛可可風格，其中，各層古典式樓柱都有不同裝飾，如錨形飾、垂花飾、花圈形飾等，一樓及二樓的天花以金箔點綴的灰塑鑲板，都是兩種風格的絕佳表現。室內所有硬木製的門窗和百葉窗，看來均為原裝，走廊、房間的牆身保存完整，大部分房間的房門之上更有精緻的半圓拱形楣飾。法式宴會廳以白牆、白天花加金箔點綴，是昔日主人家設宴招待客人的地方。

大宅共有兩條樓梯，前面柚木打造而成的樓梯供主人家使用。柚木的質感隨時間而變得更潤澤，歷久而彌新；梯級鋪上花紋紅氈，加上自然光從旁邊的彩繪玻璃窗透入，格外增添華麗感。另一條比較簡單的後樓梯則是供傭人使用，所以又被稱為「妹仔樓梯」，連接各層及閣樓的傭人宿舍。屋頂天台建有以古羅馬式樓柱構成的柱廊，兩角各有一座塔樓，仿照希臘或羅馬神殿的設計而建。

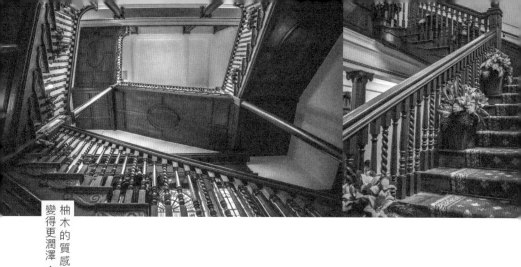

▌紅白二事都在甘棠第

甘棠第大宅於 1914 年建成，當時的何甘棠已 51 歲，一生大部分時間都在干德道大宅度過，那麼甘棠第對他有甚麼用途？答案就是紅白二事的所在地。自甘棠第建成後，何甘棠家族聚會都會在這裏舉行，每逢大時大節如農曆新年、聖誕節，何甘棠都會命人裝飾大宅，並在大宅的宴會廳舉行派對，與家人共享天倫。除此之外，自小受中國粵曲薰陶的何甘棠也不時邀請粵劇名伶上門表演，大宅的樂聲曾經對周邊居民造成不少困擾。

何甘棠在甘棠第生活了大概三十年，1950 年他在這所充滿歡樂回憶的大宅內病逝，終年 83 歲。與當時大多數傳統華人一樣不在殯儀館舉行葬禮，而是在甘棠第的房間內舉行。一切儀式完結後，何甘棠就這樣離開了這所大宅，沿西摩道、薄扶林道至香港大學大學堂辭靈。港督葛量洪爵士代表鮑路臣、華民政務司杜德、周壽臣爵士等，還有受過他幫助的民眾都紛紛前來致意，大概這就是對一位大善人最高的敬意。

▌展示革命之父的生平

甘棠第被政府收購後，經過復修改為孫中山紀念館，而這個決定多年來也令不少市民感到困惑，孫中山先生從未踏足甘棠第，為甚麼選擇這所大宅作為孫中山紀念館？

孫中山先生與這座建築唯一的關係只是他少年時在中央書院與何甘棠曾為同學，但與孫中山相熟的其實是何東爵士。何東曾資助孫中山進行革命活動，而且當時孫中山主要活躍於中西區，所以當局將甘棠第設為孫中山博物館，讓大眾有機會追思昔遊，憑弔孫中山革命的足跡。

▌政府斥資 5300 萬元購入甘棠第

原本，甘棠第業主耶穌基督後期聖徒教會計劃把甘棠第拆卸，並在原址建一座宗教暨教育中心，這事引起公眾強烈關注。港府在 2002 年底與教會展開談判，2003 年長春社去信在美國鹽湖城的教會總部，2004 年政府和教會終於達成共識，最終以 5300 萬元購入甘棠第，並耗資 9000 萬元改建成孫中山博物館。

能夠保留甘棠第有賴於公營機構的介入及協助，以及每年超過 600 萬元的維修費。在喚起大眾對保育歷史建築關心的同時，把歷史建築改建成博物館的固有思維亦應打破。社會應思考如何通過保護城市的文化景觀來促進社會及經濟的可持續發展，而這正是聯合國教科文組織在 2011 年發表的《歷史城市景觀建議書》中最重要的一點。

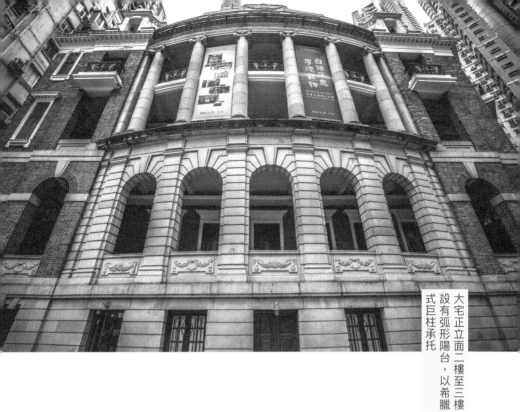

大宅正面二樓至三樓設有弧形陽台，以希臘式巨柱承托

小知識

何甘棠與李小龍有甚麼關係？

何甘棠曾邀請「粵劇四大名丑」之一的李海泉在甘棠第開台，李海泉因而邂逅了何甘棠的養女何愛瑜，兩人兩情相悅，後來李海泉到舊金山華埠「大舞台戲院」演出，隨行的妻子何愛瑜便在美國誕下李振藩，即是李小龍，何甘棠可說是李小龍的外公。

中式建築中的貝闕珠宮

紅磚綠瓦的景賢里

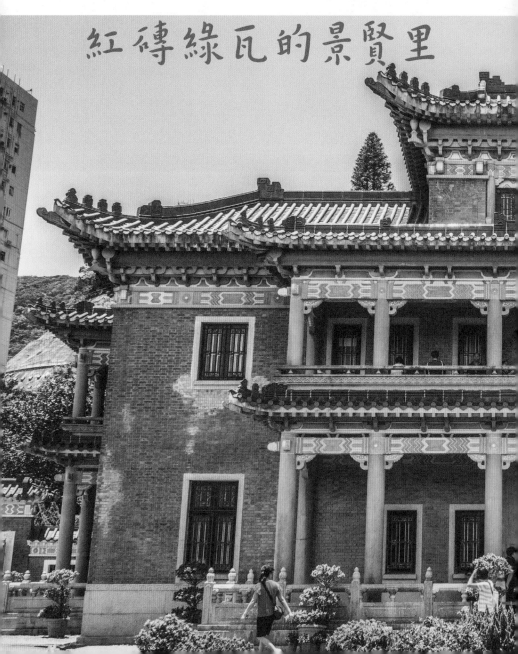

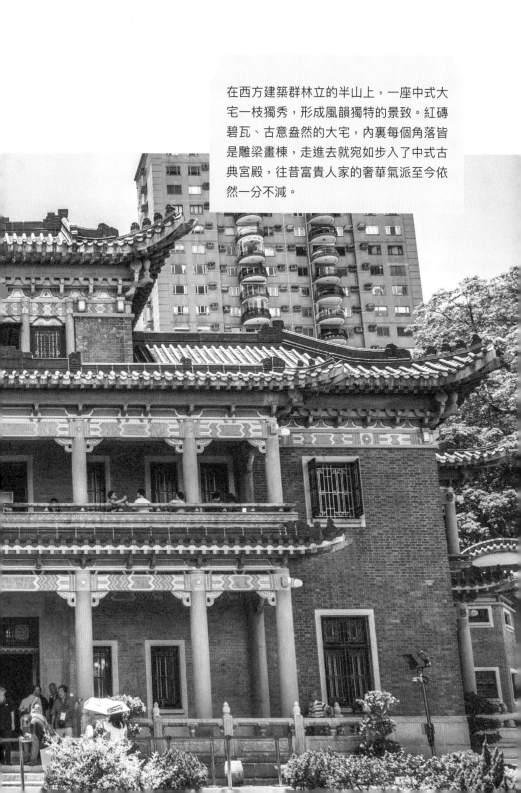

在西方建築群林立的半山上，一座中式大宅一枝獨秀，形成風韻獨特的景致。紅磚碧瓦、古意盎然的大宅，內裏每個角落皆是雕梁畫棟，走進去就宛如步入了中式古典宮殿，往昔富貴人家的奢華氣派至今依然一分不減。

華南地區保存最好的
1930 年代嶺南大宅

位於港島半山司徒拔道的景賢里，原名禧廬，建於 1937 年，是一所採用嶺南傳統的三合院布局建成的大宅。大宅有過三任主人，但它的身世卻撲朔迷離。

在早年古蹟辦文件中指出，這座建築是華人富商李寶椿送給「女兒」李寶麟的結婚禮物，但這說法遭到李寶麟侄兒李兆禧駁斥。事實是李寶椿是李寶麟的兄長，所以景賢里絕非「嫁妝」。目前最為可靠的說法，景賢里是由岑李寶麟與丈夫岑日初於 1937 年斥資 50 萬元興建。可以肯定的是，岑日初與李寶麟夫婦二人是這所大宅的第一任主人。

《山頂區保留條例》於 1930 年才被廢除，禧廬能坐落於洋人聚居的太平山山頂區，並以傳統中式建築的外貌佔據一隅之地，這標誌着半山區展開華人高尚住宅的歷史。

1978 年，大宅轉售予邱氏家族的邱子文先生及他兒子邱木城先生，這座嶺南大宅從此改為與他們家鄉祖屋一樣的名字——景賢里。邱子文於 1930 年代從潮州來港，白手興家創辦了任合興，專售潮汕涼果，被稱為「話梅大王」。在他持有景賢里期間，大宅曾是本地電視劇《京華春夢》宣傳片的取景地；荷里活電影《生死戀》（Love Is a Many-Splendored Thing）、《江湖客》（Soldier of Fortune）亦曾在此取景拍攝，成為幾代人集體回憶的地方。

2004 年邱子文病逝，邱木城於同年進行招標拍賣景賢里。有文化組織擔心景賢里賣出後難逃被拆厄運，便發起「拯救景

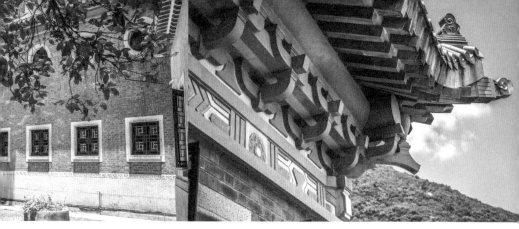

賢里運動」，並提出將景賢里列為暫定古蹟。此事引起大眾關注，業主後來取消拍賣，但事情只是暫告一段落。

2007 年，大宅最終成為內地富商囊中之物，同年 9 月開始清拆，大宅的琉璃瓦屋頂、宅內的宮廷式裝飾以及花園的石雕、圍欄、扶手、燈飾等都遭破壞及移去。當時景賢里被嚴重破壞。為了保留如此寶貴的大宅，景賢里緊急列為暫定古蹟，才免遭繼續破壞。最終，政府透過「以地換地」的協議保留景賢里，由政府管理，它的殘軀才得以保留。

▍無可媲美的古老大宅

景賢里是香港難得一見有着中國文藝復興風格的建築，意思是指打破舊有主要以磚木作為建築材料的規則，而採用西方的水磨石和混凝土；風格上，採用傳統中式宮殿的風格，復興之餘亦混合了現代的簡約風格，巧妙地糅合了中西方的建築特色及精湛工藝，並具備嶺南傳統園林式大宅的特點，在香港實在難有相似的建築足以媲美。

大宅建築群的布局可分為前、後兩區。前區由主樓、 副樓、車庫、廊屋和前院組成，是為 「內宅 」；後區則包括涼亭、花園和游泳池，是為「外院」。

▌內宅亭台樓閣的壯麗

主樓為嶺南傳統的「三間二廊」布局，各種精緻設計盡顯亭台樓閣的軒峻壯麗。屋頂採用中國古代宮殿的形式，鋪以綠色琉璃板瓦和瓦筒，飾有寶珠、仙人、走獸等脊飾，牆身是清水紅磚，搭配花崗石窗套。主樓為主人居住的地方，主屋有三層，兩翼只有兩層，有客廳、飯廳、偏廳、睡房、浴廁、露台等。作為主要居住的地方，主樓的建築設計別出心裁，多處可見金漆灰塑，就算護欄、門窗或地磚也不失講究；又例如室內地面的雲石地磚、木地板或嵌花馬賽克等，妙處多不勝數。無論翹首或低頭，望向宅內任何一隅，設計精細之處觸目皆是，盡現富貴人家的生活態度。

其中不少設計元素可見大宅主人的喜好。飯廳分別有中西式兩廳，設計非常華麗，可見主人對就餐的環境享受十分講究。其中一個偏廳為紫檀廳，裏面均為紫檀傢俬。另外，大宅多處牆壁、木雕及家具飾以中國傳統建築裝飾，寓意吉祥。傳聞岑夫人喜愛粉紅色，所以大宅其中一個女浴廁的牆磚、地磚，甚至盥洗盆、座廁及浴缸都是粉紅色，粉嫩滿滿的少女感，格外獨特，而另一個浴廁則以青綠色為主調。不過，根據《景賢里復修工程誌》，兩個浴廁均為後改，傳聞的真確性就不得而知了。

即使風雨飄搖、電閃雷鳴，景賢里依舊是溫馨安逸的避風處。在主樓二樓屋頂最高的寶珠裝飾上，裝有黃銅避雷針，每當

打雷時，雷電便引到地下去，保護建築物不受雷擊。平常人家有夾萬已不簡單，在景賢里主樓束翼一樓竟暗藏密室作為夾萬房之用，可見財富之多，小小夾萬箱並不足夠使用。

副樓是傭人居住的地方。為了分隔主人與僕人居住的地方，同時方便僕人伺候主人，主、副樓之間以通道及廚房連接。副樓地下更設有傳菜窗，廚房那邊剛煮好，傭人就可熱呼呼的直接送至主樓的飯廳。車庫樓高兩層，地下停車，樓上亦為傭人的住房。特別的是，車庫一樓的其中一個六角形彩色玻璃窗竟飾以太極圖。

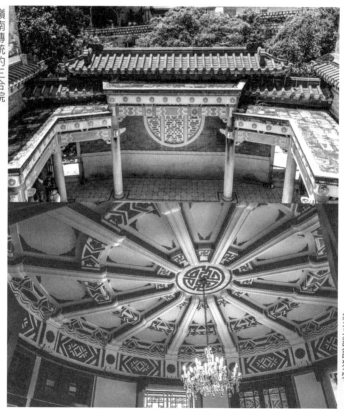

嶺南傳統的三合院式的布局

圓廳又名中餐廳，天花灰塑與地面馬賽克設計獨特

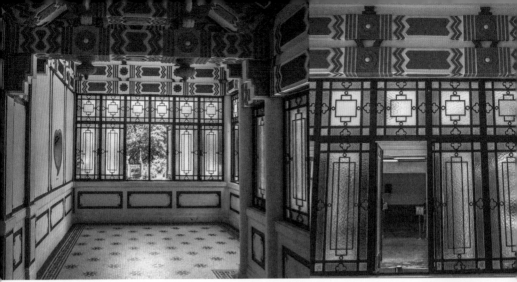

▎玩味十足的廊屋

景賢里的廊屋是個帶有趣意的建築。有說岑先生熱愛書法，
為了在長長的宣紙上恣肆揮筆疾書，便建了這窄長的廊屋。
廊屋樓高一層，中間的長廊相連兩端四方形亭，長約 20 米，
地面鋪上六角形彩色馬賽克。屋頂同樣設有黃銅避雷針，並
有仙人、走獸脊飾。而廊屋的景觀窗分別有心形、桃形、瓶
形及石榴形，玩味十足。

▎外院的夏日逍遙

景賢里的花園內種滿南洋杉、柏樹、番石榴、龍眼等植物，
綠意蔥蘢，草木飄香，同時也飼養家禽。花園內有涼亭，是
欣賞外院景色、乘涼的好地方。從涼亭右方越過車道可看到
下沉式游泳池，當年岑氏夫婦每逢週末都會在泳池舉行派對，
邀來家族親友以及社會名流，一同在夏日暢泳，逍遙快活。

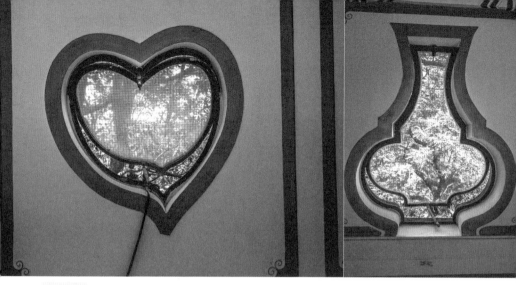

景觀窗分別有心形、桃形、瓶形及石榴形,玩味十足

▎景賢里評級前搶拆 靠輿論倖免於難

景賢里的命運,大概只能用「倖免於難」一詞來形容。香港政府在 1971 年通過《古物及古蹟條例》,為古蹟提供法律保護。截止 2024 年 5 月,全港共有一百三十四項法定古蹟,法例規定屋宇署及地政總署一旦接獲相關的拆卸或改動申請,須即時知會文物保育專員辦事處及古物古蹟辦事處以便及時與業主磋商保育。但在現行機制下,仍有很多具歷史價值的建築未獲評級,即使已評級,物業也可能因為私人業權又或內部遭大幅改動而令評級無法繼續,影響《古物及古蹟條例》對古蹟提供的法律保護。景賢里當年就是在評級前開始拆卸工程,「景賢里」三個大字更被電鑽鑿開。因輿論強烈反彈,政府才把景賢里列為暫定古蹟,以地換地的方式保留景賢里。

重現時光的痕跡

雖然景賢里倖免於難,但在大宅緊急列為暫定古蹟之前,已遭受不同程度的拆毀,尺椽片瓦四處散落,滿目瘡痍。修復人員只可根據現場的構件及以前的舊相片,細心勘查以推斷建築原貌及物料。不少當年的工藝技術,如水磨石工藝和灰塑工藝早已式微,修復隊伍需在中國內地尋遍生產有關構件的工場,並以現代技術反覆嘗試所需工藝,修復過程足足歷時兩年。現時景賢里不定期舉辦開放日讓市民參觀,大家見到的景賢里,實實在在見證了時光走過的痕跡,重現了大宅被掩埋的昔日風華。

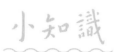

小知識

紫檀廳內的傢俬來歷

紫檀廳裏面的紫檀傢俬原是孫中山為廣州
大元帥府訂製的。不料發生叛變,
孫中山匆匆離去避難,
傢俬就給岑氏夫婦買下來置居了。

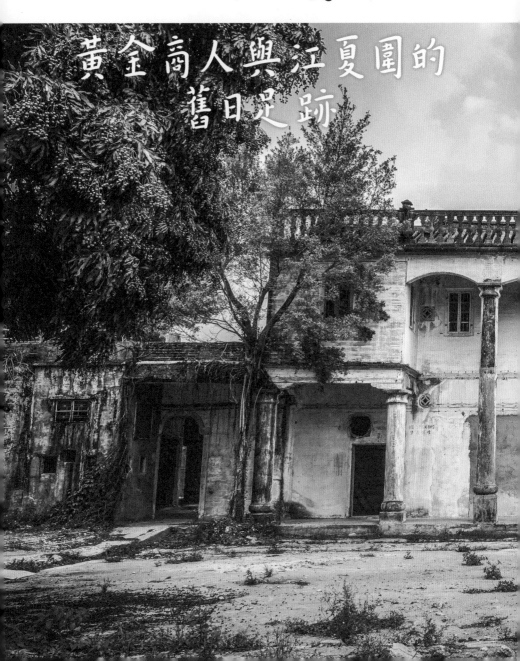

活在江夏

黃金商人與江夏圍的
舊日足跡

位於元朗鄉郊的江夏圍，外貌破舊，四周被重重鐵皮圍封，或者誰都難以想像此處曾是黃金商人黃仿僑一家的大宅。時移世易，昔日的豪華大宅也有落泊之時，江夏圍一度成為工廠及外姓人的棲身之處，如大多數的古宅命運一樣，江夏圍曾也面臨清拆重建，但最後卻被發展商保育活化。

現時江夏圍復修已經完成，這所曾被圍在鐵皮裏的深宅大院，一磚一瓦到底有着怎樣的故事？

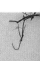

黃金商人黃仿僑

於 1933 年至 1936 年間建造的江夏圍大宅是由「黃金商人」黃仿僑所建。黃仿僑為印尼華僑祖籍廣東梅縣。據黃氏外孫吳明岳表示，黃仿僑早年隨着「賣豬仔」的熱潮遠赴南洋印尼打工，依靠黃金生意發跡。後來他從印尼回港，黃氏在上環文咸西街建立了「順昌泰銀號」，一家曾經就居住在銀號樓上。

對於外出謀生的遊子，最大理想固然是衣錦還鄉。黃仿僑原本打算遷回梅縣，但為了香港的生意、好友以及妻子的意願，黃氏最終選擇在元朗購入吳家村田地（創建吳家村的吳郁青同是印尼華僑，為黃仿僑識於微時的好友），逐步建設江夏圍大宅，自此定居新界。

江夏圍從此成為了黃氏的祖屋，子孫成家立室，經歷了至少三代人。江村落花開，夏木皆秀茂，翠綠的鄉村田園風光，一家樂也融融過了一段不長也不短的日子。

黃氏家聲顯赫一時，但據說因為一次飛機失事而令巨量黃金散落柏架山山頭，黃仿僑的黃金生意受到重創並且家道中落，後期就連江夏圍的住所都受到影響。

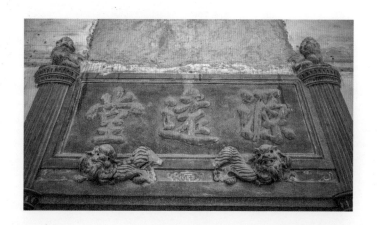

「源遠堂」三字更用上凸顯貴氣的金箔

元朗凹頭警署因遭日軍破壞，警隊於是借用大宅作為臨時警署。右圖是當時警隊留下的地圖。

日軍一度駐紮及後由學校借用

與不少私人大宅的經歷相近，在日佔時期江夏圍同樣被日軍佔領作為元朗其中一個大本營，黃氏一家幸好先搬到吳家村暫住，及後為逃避戰亂又舉家遷居南洋，可惜當時屋內的木製家具已被洗劫一空。

1941年，同益學校暫時遷往江下圍繼續辦學，直至戰爭結束。原本以為黃氏一家能夠在戰後再次重聚於江夏圍，但鄰近的元朗凹頭警署在戰時遭到日軍破壞，大宅又只能夠被用作臨時警署，警方改裝主樓源遠堂，加建如拘留所等警用設施，時至今日仍能看到不少痕跡。

黃氏一家從南洋回到元朗後，亦只能暫住大宅旁的吳家村。警方的租借接近十年，直至1953年新警署落成，黃氏一家才搬回老家。

貝闕珠宮江夏圍

江夏圍建於1933年至1936年間，由於興建時便視為祖屋，所以在用料及整體布局上，黃氏都花了不少心思。這棟宅邸

由一座能讓約二十名黃氏成員居住的主樓、一個僕人宿舍、一個大門入口、主樓前的兩個池塘及花園組成。

江夏圍雖稱為「圍」，但它並不是圍村，而是大宅外圍建有圍牆及門樓，作防衛之用。門樓「秀山環抱、俊傑超群」，寓意家族中的子弟能夠考取功名，出人頭地。至於圍牆的設計非常講究心思，工匠在現場用人手以水泥壓模的方式製作欄柱，「即製即用」，並且圍滿整個圍牆，考究心機之餘也講究手藝。

▌主樓「源遠堂」

大宅樓高兩層，佔地約 5.3 萬呎，合共二十七間房間。主樓源遠堂的大門上方門匾用上海批盪作為飾面，「源遠堂」三個字更用上金箔覆蓋凸顯貴氣，兩旁門聯「源思祖澤、遠樹家風」，表達了客家人的思鄉之情。大宅左右兩邊有山牆，獨特的線條設計受嶺南建築風格影響。至於樓頂的蝠鼠動物裝飾、金錢狀的透窗都有象徵吉祥、福氣之意。

大宅裝飾風格也處處表現出主人的品味。主人黃仿僑從海外歸來，刻意在中式大宅增添不少西方元素。尤是大門兩旁的仿古羅馬石柱，門楣上方又刻有「福」、「祿」二字，柱頂雕有兩隻栩栩如生中式獅子又象徵「壽」，中西合璧之餘又顯大宅氣派。

踏進大宅內，目光所及之處都有精雕細刻的設計心思。大宅地下有數個房間供出租，樓梯底有沖涼間。左右兩邊各有一個水井。一樓有飯廳、偏廳和八個睡房，都是主人家日常居住的地方。偏廳是黃氏日常念經和作畫的地方。客家人講究

建築其中三個角位均建有圓型瞭望台，視野廣闊，以便觀察形勢。

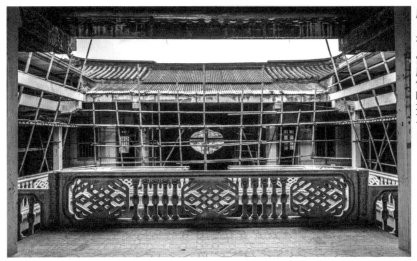

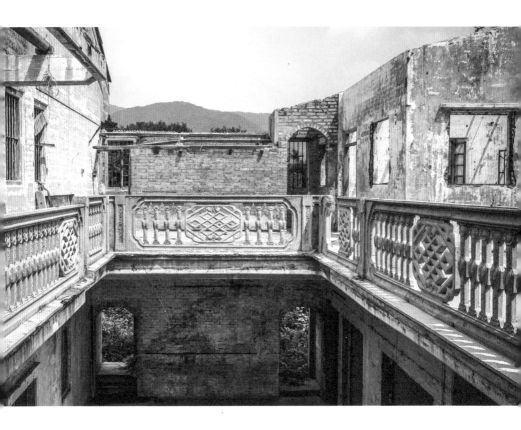

「人齊食飯」，每當晚飯時間就會敲起飯鐘「噹噹」作響，叫喚大家一同聚在飯桌。後期黃氏將房間出租，家人主要住在一樓，租客則住地下。

主樓旁邊還有一座兩層高的「瑞寓」，取黃氏的二子黃瑞麟的「瑞」字而命名。瑞寓最初是工人宿舍及充當警衛室之用。直至黃氏後人都移民海外後，二子黃瑞麟便遷入居住。瑞寓後來在 1960 年代開始出租。

▎廠房挨近尋常百姓家

江夏圍地下樓層原本主要作儲物空間之用，黃氏重返大宅後，開始將地下所有房間清空，出租予不同工廠，一樓則依然留給家人居住，高峰期約有八十人居住。

1960 至 1970 年代，江夏圍大宅的地下全層曾租予大藝地氈廠作為廠房，大宅外的空地也用來晾曬地氈。後來地氈廠搬走後，大宅也曾租予發泡膠廠作廠房之用，農地也被租來栽花種植，風水池旁的空地搭建過小廠房，租予橡筋廠經營。大大小小的工廠相繼租入遷出，黃氏一家就居住在大宅一樓，與這些工廠活在同一屋簷下不知多少個年頭。

除了有不同工廠進駐，大宅亦曾租予外姓人居住。這裏經營的不止是製造工業，更是濃厚的鄉土人情味。昔日江夏圍大宅的後山種有不同果樹，有大樹菠蘿、龍眼、荔枝等，一到成熟季節，後山果木飄香，黃氏便從樹上摘下果實，與租客一同分享。若是在炎夏日子，他們更會將西瓜放入水井裏，在冰涼的井水浸一兩天便可以享用涼透心的西瓜，解暑絕佳。

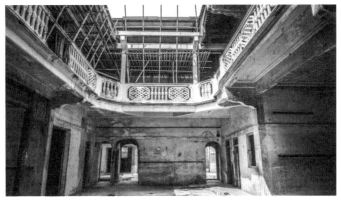

風水池原有兩個，一個種有蓮花和養有鯉魚，當季時分有蓮蓬和蓮子吃；另一個風水池較深，養有大頭魚、鯪魚與鯇魚等，居民通常會用長竹竿打水，將魚趕到淺水位置捉魚來吃，鮮味十足。小孩也有自己的樂趣，大宅前院的空地有風水池，幾家孩子聚在一起，在池邊嬉戲打鬧、你追我逐，充滿如鈴鐺般的笑聲。除此之外，小孩又會在空地玩拍公仔紙，簡簡單單已是快樂的童年。後來因遷進的工廠需要更多空間，風水池被填平，改作成花圃，後山亦被移平。

▍防禦設計及神秘秘道

新界治安不靖，處於鄉郊的大宅一般都有不同的防盜建築設計。圍牆、瞭望台及鐵門都是常見的防盜設計。源遠堂大門為厚實的木門，並鑲上鋼板；主樓的牆上更能見到數個槍眼，對準大門位置，以便擊退敵人。建築其中三個角位均建有瞭望台，視野廣闊，以備觀察形勢。

家有秘道這種事，一般只會出現在電影或小說中。然而，江夏圍大宅一樓其中一個房間的櫃裏，真的暗藏一條秘道，由天台直通地底，估計用來逃生。這條秘道對小孩來說，更是另一種遊樂場，可常常經秘道爬上爬落捉迷藏，或直達天台嬉戲。另外大宅的右側附樓亦有另一條秘道，不過估計因日軍佔領而被封閉，至今未有打通。

▍白鴿亭

江夏圍大宅前建有兩座白鴿亭，在昔日的風水池邊，以一條柱架高，防止老鼠或閒雜人等騷擾白鴿。但以前有工人會爬竹梯捉白鴿烹煮成乳鴿吃。

▎讓舊歷史成為活歷史

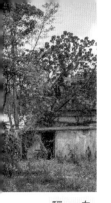

多少歷史建築的未來成了謎，黃氏後人在 1997 年將江夏圍出售予恒基地產，大宅得以保留並進行活化復修工程，計劃將大宅供社企、非牟利機構等租用，為鄰近新建的社區提供服務。活化歷史建築成本高、利潤低，活化工程一般多由政府承擔，陸續有私人發展商參與活化保育，既是肯定了建築的價值，也能創造公共利益，實屬一舉多得。

但這種新模式還需要增加機制及規條，確保建築得到足夠保護。這座彌足珍貴的歷史建築沒有在時代巨輪之下被抹走，甚至能夠注入活力，成為活歷史，期待江夏圍的重生，能夠延續「活在江夏」的故事。

小知識

江夏的由來

大宅以「江夏」命名，「江夏」是湖北安陸的江夏郡，屬於黃姓氏族的郡望，早在春秋年間潢川地區就有「黃國」的存在，但黃國後來被楚國所滅，黃氏後人分散各地。流散各地的後人為紀念這段往事自稱「江夏黃氏」。單在元朗區，就有橫洲江夏堂、八鄉江夏圍等以「江夏」命名的建築物。

令人婉惜的虎豹別墅

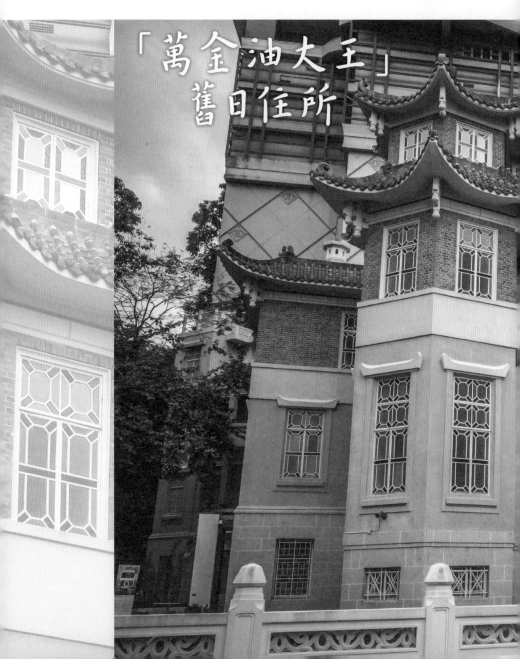

「萬金油大王」
舊日住所

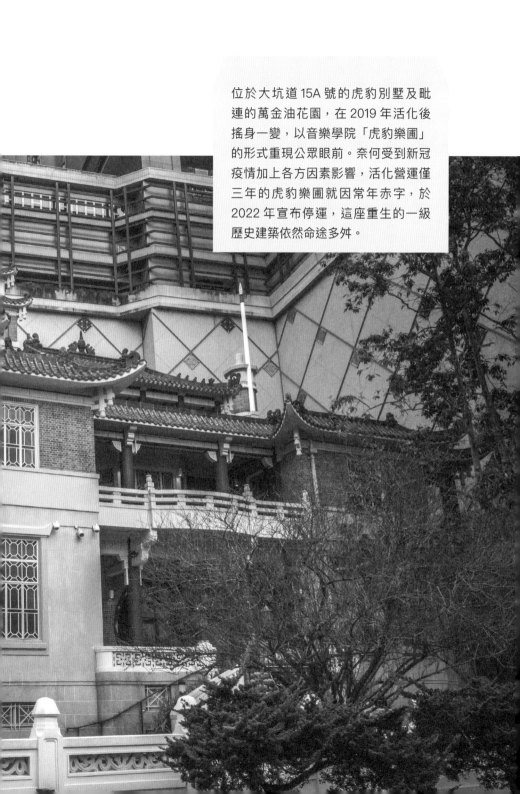

位於大坑道 15A 號的虎豹別墅及毗連的萬金油花園，在 2019 年活化後搖身一變，以音樂學院「虎豹樂圃」的形式重現公眾眼前。奈何受到新冠疫情加上各方因素影響，活化營運僅三年的虎豹樂圃就因常年赤字，於 2022 年宣布停運，這座重生的一級歷史建築依然命途多舛。

東南亞華僑首富
「萬金油大王」胡文虎

「虎豹樂圃」的前身虎豹別墅及其毗連的萬金油花園，是幾代香港人的回憶，亦是無數孩童兒時「噩夢」的來源。這座對港人有特殊意義的建築是由有「萬金油大王」之稱的胡文虎先生於 1936 年興建。出生於 1882 年的胡文虎原為英屬印度華僑商人，籍貫福建省永定縣。提起胡文虎的名字，除了會想起虎標萬金油外，其實東南亞一帶的十六家星報系列如著名的《星島日報》、《英文星報》、《星洲日報》等等，都是由他創辦。胡文虎甚至投資銀行、房地產、自購飛機載送報紙，一系列破天荒的舉動都由他一手達成。

他父親胡子欽本為草藥郎中，在 19 世紀中後期為了生計不惜隻身前往緬甸仰光。胡子欽在當地懸壺濟世，創立永安堂國藥行以中醫業為生，並在當地落地生根，得子文龍、文虎、文豹兄弟三人。當中，文龍早逝，文虎、文豹成為胡氏永安堂繼承者，他們在 1908 年繼承了父親的中醫業事務，並且研製出「虎標萬金油」風行東南亞。

為了發揚祖業，胡文虎、胡文豹兄弟二人早年環遊中國、日本以及暹邏等地考察中西藥的經營概況，其後返回仰光延聘醫師、藥劑師，製成萬金油、八卦丹、頭痛粉及清快水等中成藥，並於 1926 年在新加坡設立永安堂總行。在看火候煲藥的年代，由工廠生產的各種中成藥均大受歡迎，每年生產萬金油九百萬打，八卦丹三百萬打，頭痛粉六百萬打等，暢銷英屬印度、新加坡、馬來亞，乃至中國華南各地。為擴充業務，胡文虎於 1932 年將總行從新加坡遷至香港，自此與香港結下不解之緣。

立足香港後的胡文虎當時已是東南亞華僑當中首屈一指的大富翁，從商之餘他對慈善亦不遺餘力。本着「取諸社會、用諸社會」的信念，他把每年收益中的 25%（後來更一度提升至 60%）都用在公益慈善上，在全國興建過千所小學、過百所醫院，堪稱「大慈善家」。胡文虎先生於 1954 年逝世，其生意由女兒胡仙小姐接手。

糅合中西建築元素的豪華大宅

為進一步擴充永安堂國藥行的業務，胡文虎先生把總行由新加坡遷到香港，帶同家人來到香港居住。1931 年，胡文虎耗資近 1600 萬港元購入，先是購入位於港島大坑道一幅面積達 93,000 平方英呎的地皮，並陸續興建虎豹別墅、虎塔及萬金油花園等建築群，佔地面積達 53 公頃。

這座依山而建、紅牆綠瓦宮殿式房屋不僅帶有濃烈的中國園林風格，更具南洋色彩。大宅由胡氏兄弟傾盡心力設計及建造，因此取兄弟二人名字的尾字命名為「虎豹別墅」。胡氏兄弟以「萬金油」起家，花園就以「萬金油花園」命名。

現在不少人都誤以為面向大坑道的是建築物的正立面，其實在設計上，虎豹別墅正立面是朝向萬金油花園的那面（今名門豪宅），從前胡氏家族是乘車從大坑道穿過噴水池及花園，在萬金油花園及別墅中間的停車場下車，從正面進入別墅，這是難以從如今地貌了解得到的。

█ 糅合中、英、印、緬文化的豪華大宅

虎豹別墅雖然名為「別墅」，但對幾代香港人的意義已經遠超一般的別墅。從建築風格上而言，虎豹別墅的設計深受英國、中國、印度以及緬甸等地的文化影響，整體以中國文藝復興建築風格貫徹。

這座鋼筋混凝土建築物結合了紅磚外牆作上海批盪，中式飛簷、月洞門、紅柱青、中式斗拱以及裝飾圖案主導了建築外部的風格，用作裝飾屋脊及鋪砌屋頂的陶塑以及綠釉瓦片更是出自廣東佛山花脊行陶塑名店「均玉店」。值得留意的是，胡文虎在屋頂立了兩枝「功名石旗杆」，按照傳統是鐫刻胡氏宗族歷代功名顯赫者的姓名、輩分、功名等，大概寓意胡氏兄弟能夠光宗耀祖。

建築內部以西式風格為主，室內設有門廊、窗台、梯級、燈飾以及壁爐等等，都是典型西式建築獨有的元素，加上意大利彩繪玻璃（120 塊從意大利佛羅倫斯訂製的彩繪玻璃）、充滿印度和緬甸色彩的壁畫，以及法式花園等設計，都把中國文藝復興建築風格發揮得淋漓盡致之外，更反映了胡家多年以來對各地文化的了解和融會貫通。

▊ 令人婉惜的萬金油花園

最能觸動香港人回憶的不是虎豹別墅的主樓，而是昔日樓高 44 米、號稱港島唯一中式塔樓的「虎塔」，以及俗稱「十八層地獄」的十殿閻羅浮雕。

樓高七層的虎塔是昔日香港島上的唯一塔樓，全座建築物呈六角形，早年六層的寶塔用作收藏翡翠，低塔內祀奉胡氏靈骨。俗稱「十八層地獄」的十殿閻羅浮雕也是昔日香港著名景點，割舌、腰斬、下油鍋、萬箭穿心等的浮雕嚇怕了昔日無數的孩童，或許這樣就能夠達至懲惡勸善的效果吧！

虎豹別墅的豪華不只體現在萬金油花園，在今日大家仍能親自參觀的主樓部分，不難發現建築內部的手繪異國色彩壁畫、

別墅內部令人歎為觀止，如以金屬線形成幾何圖案的木櫃、天津製造的手織地氈、金箔製成十字架形的燈、意大利手繪玻璃等。

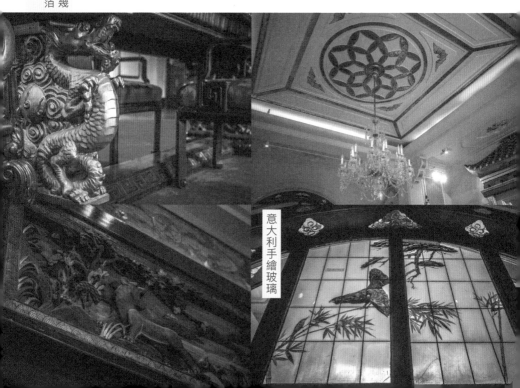

意大利手繪玻璃

意大利彩色玻璃以及鍍金雕刻。如今現存的虎豹別墅樓高四層，大宅的正門屬月洞門，地下的客廳、飯廳、閱讀室、遊戲室，整體都以濃厚中國風設計，姜太公釣魚、八仙過海的故事都以壁畫的形式呈現。此外，在天花、門楣的部分，樓梯的木欄杆以及木門之上都看到各種中式傳統的吉祥圖案，如「出入平安」、「多子招財」等圖案，更特別的是西式水晶燈上的天花板以蝙蝠紋及金箔點綴，寓意富貴和福氣自來。

別墅內的特殊家具也是無不教人歎為觀止，以金屬線形成幾何圖案的木櫃、天津製造的手織地氈、金箔裝飾的十字架形的燈、意大利手繪玻璃等，都訴說着胡氏一家是何等奢華富貴。

▌留不住的大宅

胡文虎先生於 1954 年病逝，其家族生意由後人接手，至於虎豹別墅的部分地段就被後人出售，分別建成龍華花園、嘉景岩、龍園以及華園等私人住宅。2000 年，虎豹別墅僅餘部分更出售予發展商建成渣甸山名門，自此虎豹別墅正式關閉，停止對外開放。盛載幾代香港人回憶的萬金油花園於 2004 年一度遭拆卸，政府與發展商幾經商議後，原有的虎豹別墅主樓才得以保留，並於 2019 年 4 月以音樂學院「虎豹樂圃」的形式正式開放予公眾參觀。遺憾的是，2022 年 9 月 9 日，政府宣布虎豹樂圃於同年 12 月 1 日起停止營運，「虎豹別墅」亦在同日交還政府，目前就由古蹟辦繼續營運，定期開放予公眾參觀。

「為中國人興建一座公園」
虎豹別墅建成並非單純的享樂

一般大富之家建造別墅多為自身享樂。然而，當年胡氏兄弟決心建成虎豹別墅，卻是用心良苦。胡文虎特意從內地請來能工巧匠，在汕頭邀請了擅長創作廟宇穹頂的雕刻大師郭雲山弟弟郭俊爍出山興建。據胡文虎的女兒胡仙憶述，當年胡文虎出錢之餘更親力親為，更為設計花園不惜重新研究中國傳統文化，甚至在清晨五、六點在花園監督工匠動工，最大目的，是希望藉此宣揚中華民族的傳統文化。萬金油花園可謂是香港第一座專為華人而建的公園，整體以佛教故事作主題，講述民間傳說故事，希望遊人能體會、感悟道德箴言，並遠離塵囂。

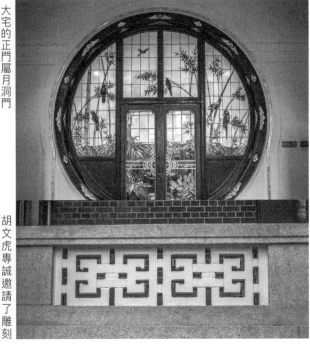

大宅的正門屬月洞門

胡文虎專誠邀請了雕刻大師郭雲山弟弟郭俊爍出山興建虎豹花園

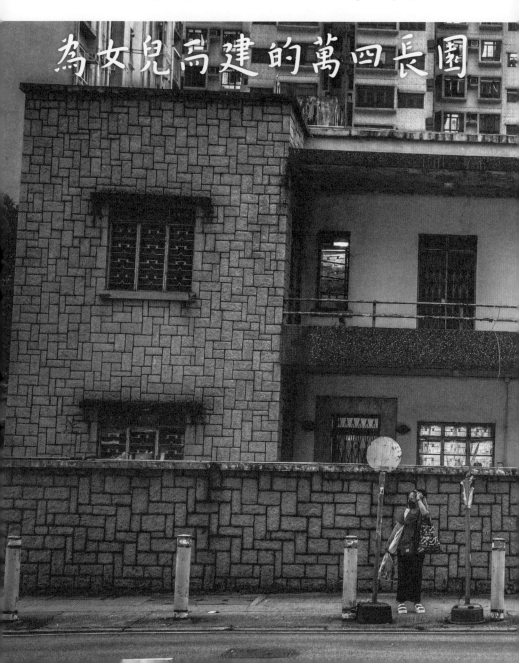

大埔神秘的西式別墅

為女兒所建的萬四長園

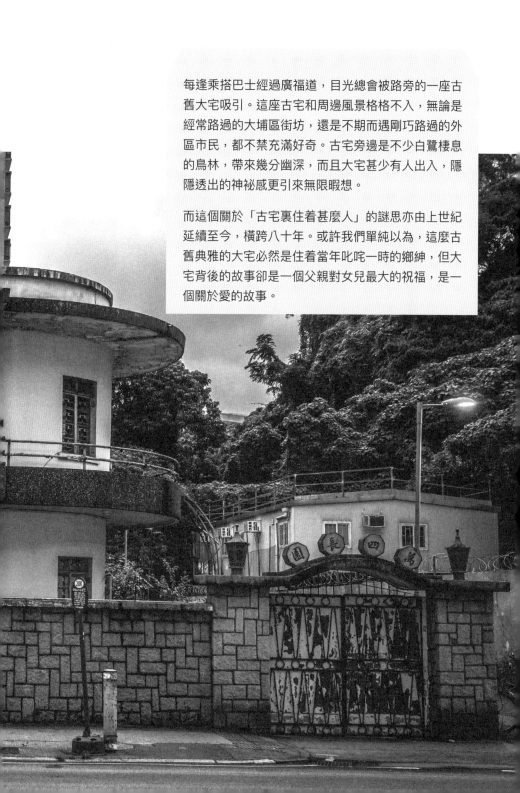

每逢乘搭巴士經過廣福道，目光總會被路旁的一座古舊大宅吸引。這座古宅和周邊風景格格不入，無論是經常路過的大埔區街坊，還是不期而遇剛巧路過的外區市民，都不禁充滿好奇。古宅旁邊是不少白鷺棲息的鳥林，帶來幾分幽深，而且大宅甚少有人出入，隱隱透出的神祕感更引來無限暇想。

而這個關於「古宅裏住着甚麼人」的謎思亦由上世紀延續至今，橫跨八十年。或許我們單純以為，這麼古舊典雅的大宅必然是住着當年叱咤一時的鄉紳，但大宅背後的故事卻是一個父親對女兒最大的祝福，是一個關於愛的故事。

饒富歷史的廣福道

如果問大埔街坊哪條街道最能代表大埔，廣福道大概會名列前茅。在大埔仍未開發成新市鎮之前，整個大埔主要是布滿樹林和農地，早於 1930 年代建立的廣福道就是當時大埔通往不同地方的主要通道，也是後來新界東的交通主要幹道。

1980 年代，政府決定將大埔發展成新市鎮，原本橫跨林村河的一段行車橋，即是廣福橋被拆卸，另外興建寶鄉橋連接林村河兩岸，令到廣福道分為兩部分。時至今日，廣福道已成為大埔區內最繁忙的一條街道，平民化的美食店林立，附近亦有火車站及大型街市，人流不斷。

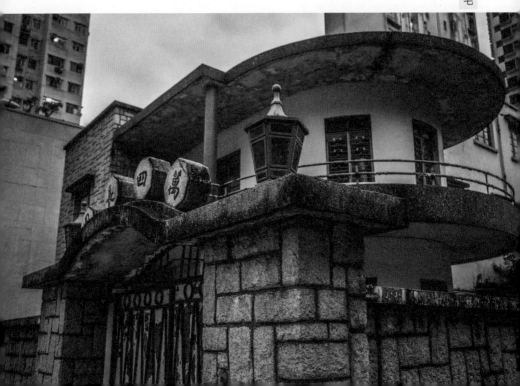

鄧若璠為了女兒未來，興建萬四長園這座西式大宅

為善最樂的家族

新界鄧氏出過不少名人，位於大埔的鄧氏分支原居於錦田，直至 13 世紀才來到大埔，先後建立水圍及大埔頭等兩條村落。大埔能夠從一個人跡罕至、每個人都希望盡快大步而過的森林發展成繁華的新市鎮絕非易事，鄧勳臣家族在過往大埔區發展過程中為公共事務多次慷慨解囊，由學校到墟市的建立都不遺餘力。

要說到鄧氏留下的痕跡，相信大埔街坊都會聯想到由鄉紳鄧勳臣捐款建立的啟智新校舍、省躬草堂、王肇枝中學的「鄧若璠運動場」等等，即使到了現在，仍會找到不少與「鄧若璠」相關的公共設施，如打鼓嶺週田村嶺英公立學校「鄧若璠圖書館」、上水鳳溪公立學校「鄧若璠運動場」，甚至連大埔舊墟天后廟旁的大埔賽馬會診所的用地，都是由鄧氏父子所捐，他們為善的足跡遍布新界。

大宅的圓形露台成為建築物的焦點

鄧勳臣這位在戰後作出多番善舉的人物，當時的身分絕不簡單，但現時與他們相關的資料卻又少之又少。鄧勳臣是新界埔頭村著名的鄉紳，曾為新界鄉議局的的主席，而鄧若璠正是鄧勳臣之子。鄧勳臣於 1936 年至 1940 年出任新界鄉議局第六及七屆主席，貫徹為善最樂的原則，他在位期間積極爭取政府在區內設置診所，甚至更捐出大埔舊墟私人土地作為建院之用。在鄧勳臣先生離世後，他的兒子若璠、棟華繼承了他的宏願，繼續服務社群，或許是因為耳濡目染，為善最樂就成為了這家人的最大宗旨。

為女兒而建的大宅
萬四長園

傳統新界人給人的刻板印象大概就是「重男輕女」，女兒到了「男大當婚，女大當嫁」的年齡，無論願意與否，催婚甚至逼婚都是勢在必行，但這位新界著名鄉紳鄧若璠對於這種傳統思想似乎是不以為然，甚至反其道而行。

當年是 1959 年，年芳 38 歲的鄧錦裳小姐仍然獨身，在不惑之年以前，鄧錦裳小姐就決意舉行「加笄」之禮，意思是指自己已經脫離父母而獨立，自此終身不嫁。在傳統上而言，「加笄」之禮如同古代男子的冠禮，以往就只有已有婚約的女子才能舉行，之後才引伸至女子「梳起不嫁」的意思，鄧錦裳小姐這舉動表示了她的決心是何等堅定。

即使是到了六十多年後的今天，要父母接受子女終身不嫁不娶仍然不是件容易的事情，但六十多年前的鄧若璠先生不單接受了，更在大埔墟自家經營的四喜酒樓大排筵席，開設百

萬四長園獨有的鐵窗花，在現代建築找不到了

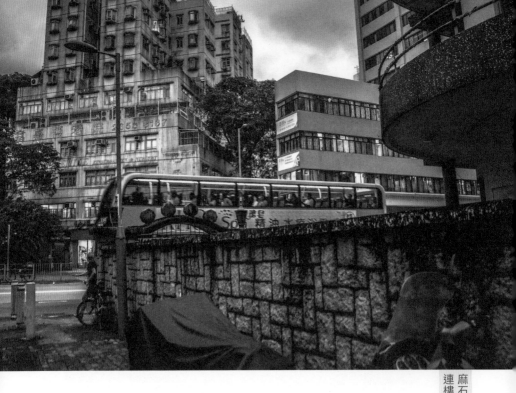

麻石圍牆以外，連樓梯和外牆都以麻石裝飾

桌招待親朋好友公布這消息。父母之愛，可說無微不至，鄧若璠為了令女兒擁有安穩的環境，讓她未來繼續獨立生活及養老，更在廣福道上興建了一座名為「萬四長園」的西式大宅，連同大宅旁的兩棟建築物也一併交予鄧錦裳小姐作租務之用。

今日的廣福道車水馬龍，但昔日見到的想必會是鴨麻寮的鴨子在散步的有趣景象，不知當時鄧小姐在大宅的圓形露台享受放空時又有何思。鄧小姐在「萬四長園」大概是活出了滿意的人生，她的生活安逸，只是在最後的歲月需要專人照顧才入住老人院，並在數年前以近百歲的高齡仙遊了。鄧若璠先生對女兒的愛，令她無災無難安穩度過了一生，「萬四長園」的故事現今仍由她的家人延續。

萬四長園這名字的由來

萬四長園樓高兩層，所以會以「萬四長園」命名，據鄧族後人所言，是與長園長方形的面積有關。長園的外圍用麻石作為圍牆，連建築物的樓梯位置和外牆也都用了麻石裝飾，牆身是粉紅色，天花是藍色，其餘是棗紅色。最特別的當然是那圓形露台，成為建築物的焦點。鐵窗花、牆腳等都是萬四長園獨有的，現代建築已經少之又少。

第四章

滄海遺珠：
城市發展中消失的風貌

在《抱朴子》中，仙女麻姑與仙人王方平談天敘舊，談及他們多次見面的千年之間，東海已經三次變成農田，蓬萊仙山旁的大海亦都乾涸變成陸地。仙人有千年壽命，但人類壽命有限，要見證滄海桑田絕不可能。不過在 2024 年的今天，科技令滄海桑田的變化只在數年之間。

香港平地極少，自 1852 年，港島便多次填海；當缺乏基建設施及發展用地時，便引入九龍倉庫、黃埔船塢、太古船塢等私人投資拓展土地；戰後香港經濟結構轉型，整個城市化身為工業重鎮，重新出發；戰後人口不斷增加，新市鎮火速建設，香港也踏入摩天大廈的時代。這些都是香港面對不同問題迅速應變的辛酸歷程。

香港就是這樣由一片荒蕪的漁村進化成世界級的港口城市，自 1959 年，香港政府在新界區展開大規模的新市鎮計劃，再加上舊區重建、活化等項目，香港原有的特色風貌、文化遺產都受到前所未有的改變。時至今日，以房地產主導的經濟結構仍然推動香港的城市發展。到底在城市發展的巨輪之下，香港的古蹟文物是否必然要讓路？

在這座繁華的石屎森林中，代表這座城市的歷史氛圍和文化魅力的古宅所餘不多，它們背後無數的故事和回憶都見證了香港歷史，更傳承了自身家族的傳統，無論是圍村、中式大宅或是西式別墅，每一座都具有獨特的特色和價值。

城市人口增長，建築技術進步，香港踏入 80 年代即搖身一變，成為摩天大廈林立的城市，變化快速而激烈，只要建新樓宇，彷彿不建高樓大廈就等同虧本，佔地面積廣但層數少的古宅成為城市更新的障礙，它們正從城市景觀中消失。

本章將會探討一些倖存下來卻岌岌可危的古宅，通過了解這些古宅的現況及背後的歷史，希望能讓大家感受到古宅無可比擬的風華。

雕欄玉砌不復再

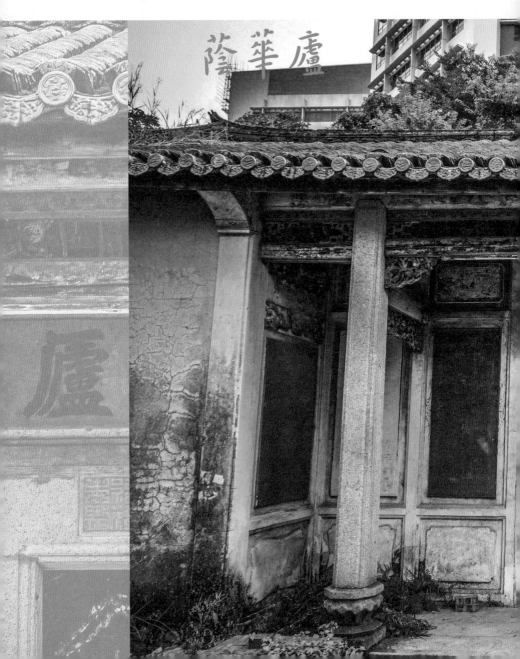

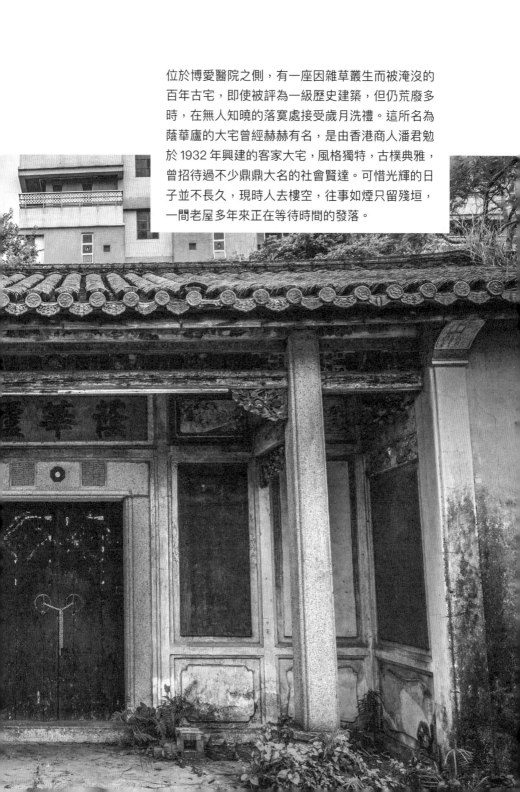

位於博愛醫院之側，有一座因雜草叢生而被淹沒的百年古宅，即使被評為一級歷史建築，但仍荒廢多時，在無人知曉的落寞處接受歲月洗禮。這所名為蔭華廬的大宅曾經赫赫有名，是由香港商人潘君勉於1932年興建的客家大宅，風格獨特，古樸典雅，曾招待過不少鼎鼎大名的社會賢達。可惜光輝的日子並不長久，現時人去樓空，往事如煙只留殘垣，一間老屋多年來正在等待時間的發落。

▊ 潘君勉、潘屋與博愛醫院

蔭華廬，亦稱潘屋、「蔭華公祠」，1932 年由商人潘君勉出資興建。潘君勉為客家人，原籍廣東梅縣，年少時在鄉求學，後來到了廣州謀生。26 歲時他來到香港，在堂叔興辦的「萬通安記」商號任司理，更自己創立了南通公司大力發展旅遊業，幫助廣東嘉應的青年到印尼經商。此外，他亦與堂侄潘植我在日本神戶創辦「得人和」商號，將神戶、大阪等地商品銷售至南洋各埠。潘君勉的生意業務橫跨出口、銀行、紡織和印刷，極具生意頭腦。

在日本及南洋經商致富，潘君勉便在家鄉南口鎮蓋了一座大宅，名為蔭華廬。在 1930 年代，他更專誠從家鄉邀請孫天朗建築師及數十名工匠來香港，並以鄉下的蔭華廬作為參照，沸沸揚揚的又在元朗坳頭再建一座，只是香港這座蔭華廬比鄉下的面積小了很多。「蔭華」是潘君勉父親的名字，以「蔭華廬」命名大宅也是為了紀念父親潘蔭華。香港的大宅及家鄉廣東梅縣各建一座蔭華廬，大概是潘君勉即使身在異地依然不忘根本的表現，從中亦可見客家人追念祖先的孝心。

元朗缺乏醫院，居民求醫無門，潘君勉便資助博愛醫院興建大樓

另外，潘君勉亦熱心扶持來港同鄉，成立逾百年的香港嘉應商會（現稱香港梅州總商會）亦是由他創辦，現在是旅居香港的廣東省梅州地區工商界人士的聯誼組織，創辦目的正是為了協助嘉應地區的青年就業經商。

身在異鄉，潘君勉不因自身為「客」的身分而漠視社區的苦難。他不僅在家鄉熱心公益、興師辦學，眼見元朗缺乏醫院，居民求醫無門，他甚至主動捐出元朗坳頭的土地，並資助博愛醫院興建大樓。博愛醫院於 1919 年創立，以孫中山崇尚的「博愛」精神，為鄰近地區的居民提供醫療服務。

▌磚瓦裏的革命痕跡
▌潘君勉與孫中山的革命

潘君勉出色的經營手法令他累積了大量財富，各項同鄉會、商會的創立亦令他擁有非凡的地位，但令人意想不到的是，他這樣的一個生意人竟然與革命活動有着密切關係。潘君勉一直與不同政要人物保持密切的交流和接觸，而蔭華廬更是充滿了革命的歷史痕跡，或多或少與潘君勉早期的經歷有關。

早在辛亥革命期間，在日本經商的潘君勉結識了孫中山，更積極捐款支持同盟會。孫中山在日本創立了中華革命黨，他派人回國組織中華革命軍武裝起義，潘君勉亦多次捐款及輔助。孫中山留港期間曾作客蔭華廬，不禁令人想像兩位胸懷大志的青年在宅內會面時的不同情境，可能有時低聲密談，有時又唇槍舌劍，或者相互鼓勵，他們懷着高昂的革命情懷熱烈討論的景象，令人神往。孫中山亦親書「博愛」兩字牌匾贈予潘君勉，這牌匾現已轉送給梅州市華僑博物館。

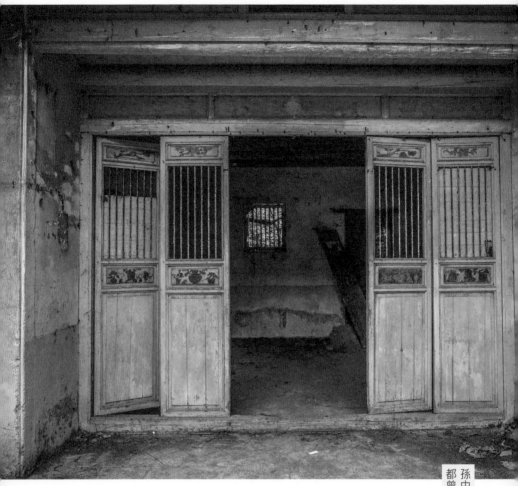

孫中山、葉劍英、周恩來等人
都曾到大宅作客

大宅也一度成為革命戰友的避難所。1927 年 12 月廣州起義失敗後，潘君勉經常去探望避居香港、後來成為「開國元帥」的葉劍英，並向他提供生活費。葉劍英是蔭華廬的常客，他在國共內戰和抗日戰爭期間三次來到香港展開抗日工作及就醫，潘君勉亦不怕受牽連，讓他暫住蔭華廬；後來葉劍英回到武漢前線，潘君勉仍為他照顧葉氏家眷。此外，著名作家郭沫若也曾在 1939 年入住大宅，他更送贈屋主一幅自畫的《梅花》。中共早期的領導人周恩來在港時亦曾到訪蔭華廬。

日佔時期，潘氏家族在家鄉及香港兩地來回避居，但潘君勉持續捐款，在港購買西藥和醫療器械運往抗日前線，更通過葉劍英的幫忙，將兩名侄兒送到八路軍進行抗日戰爭。蔭華廬曾被日軍佔據為日軍駐新界北區的司令部、元朗軍事總部，直至香港重光，潘氏家族才回到大宅居住。1968 年，潘君勉於香港逝世。

▌雕欄玉砌應猶在

蔭華廬是按照梅縣傳統風格而建的清代客家村屋，昔日被稻田、魚塘包圍，風光明媚。大宅以青磚建成，牆壁及屋頂由花崗岩柱支撐，大宅的瓦頂採用了梅縣的磚瓦作雙瓦面設計，隔熱功能非常良好。

蔭華廬的一磚一瓦都傳承着家鄉的客家風情，完整還原鄉下的蔭華廬，大宅的建築材料分別來自廣州、佛山、汕頭等地方，建築成本共約 6 萬銀幣，在當時來說實在是天文數字。

客家的風水觀念滲透在蔭華廬的建築形式及設計之中，在平面布局上蔭華廬為兩堂兩橫的對稱格局，前有半月形池塘，

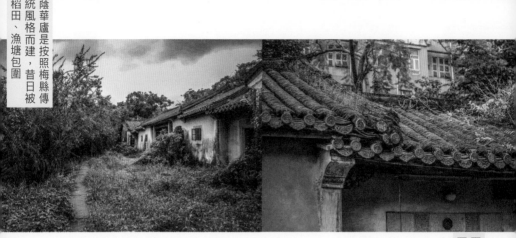

屋後以樹作靠背，建築設計與環境設置均遵循風水原理。大宅面向的方向並非傳統的「坐北向南」，而是「坐東向西」面向祖國以此表達大宅主人的思鄉之情。大宅格局屬「兩堂兩橫」的典型設計，正門是一個廳堂，內進還有另一個廳堂，兩側各有一排橫屋，每側有五間房間，廳堂為全宅的中軸，井然有序，緊湊而舒適，即使規模比家鄉的小很多，但整座大宅共有十六間房、六個廳堂和兩個內院。在偌大的屋子裏，小孩們可以追逐打鬧，共享天倫之樂，好不熱鬧。

蔭華廬內的裝飾及壁畫，展現出昔日大宅風光亮麗的一面。除了有一些傳統吉祥寓意的壁畫及雕塑外，正門兩側的樑上本來雕有一對貼金的木獅，牆上則掛有兩對陶獅，獅子數目眾多亦令蔭華廬被稱為「獅子屋」。

在屋內正廳，可見到繪有汽車及人力車的畫像，左右兩側偏廳的木門上能清晰見到洋樓、海洋、帆船等圖案，至今仍然精彩奪目。正廳正樑書有「百子千孫」、「如意吉祥」字樣，前堂有「富貴壽考」四字匾，全屋充滿吉祥喜慶的氣息。可

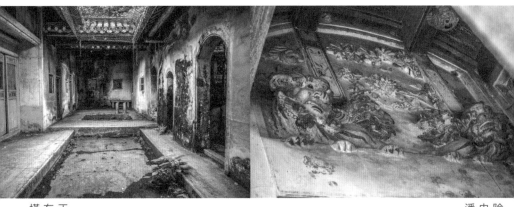

正門是一個廳堂，內進還有另一個廳堂，是兩堂兩橫的典型設計

除了兩對陶獅，還有木獅，由於獅子數目眾多，所以潘屋又被稱為「獅子屋」

惜的是這所古老大宅日漸荒廢，門前的獅子、正廳內的桃花貼金屏風亦被不法之徒一一盜去。

歷經歲月滄桑，房子日漸老去，慢慢變得凋零黯淡，門前的半月形池塘已長滿蘆葦及水草，被野草包圍。大門和牆身變得斑駁，裝飾及壁畫早已褪色，舊蓮蓬頭已灑不出水，屋瓦也不知何時愈漏愈大。具象徵意義的獅子像，以及日軍遺下的書柙已不知所終。這座大宅曾寫滿了故事，過去的痕跡卻早已被破壞得傷痕累累。古宅靜待歲月之中，無人記得。

▌何去何從的蔭華廬

蔭華廬藏於荒林之間，雜草叢生，昔日大宅風光亮麗的一面早而不復見。1983 年港督尤德夫人曾進內參觀，港督衛奕信爵士亦曾建議將蔭華廬活化成元朗潘屋客家文物博物館。雖然蔭華廬早在 1985 年被評級為一級歷史建築，但至今未見得到應有的保育。

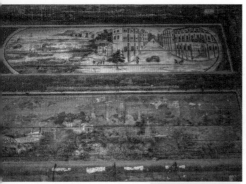

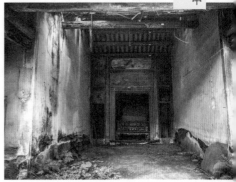

繪有汽車及人力車的畫像，左右兩則偏廳木門上清晰見到洋樓、海洋、帆船等圖案

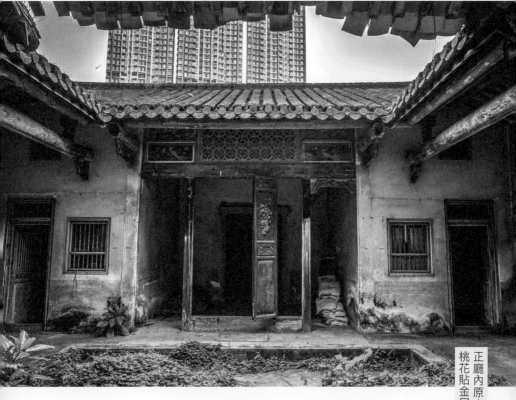

正廳內原本還有桃花貼金屏風

168

一座歷史瑰寶，竟然曾多次面臨清拆危機。當時為了應付新市鎮的需求，鄰近的博愛醫院曾計劃拆卸蔭華廬進行擴建，幸好最後得以保留。至 1990 年代，大宅以及相連土地出售給「巴士大王」徐展堂家族，徐展堂家族曾打算將大宅發展成私人住宅，但最終擱置了計劃。後來於 2010 年，業主曾向城規會申請在大宅旁的空地興建樓高五層的私人骨灰龕場，申請被駁回。屋宇署曾向業主商討有關大宅的保育方案，但結果還是荒廢至今，無人問津的塵封回憶實在難以保護。

直至最近，城規會再次收到保育蔭華廬的申請，並增設安老院及美術館、收藏品展館等文娛場所，共興建三座非住用建築。到底蔭華廬未來的發展將會變成怎麼樣，能否被妥善保留及活化？或請大家未來一同見證。

小知識

元朗凹頭的由來

「坳頭」是「凹頭」的另一種寫法，
而凹頭中的「凹」在古代的讀音是「坳」，
因為凹頭地理位置處在山坳之中。
在古代，凹頭是元朗和錦田的分界線，
現在已成為附近地區的統稱。

昔日天主教社群彌撒地點

龍躍頭石廬

在龍躍頭崇謙堂東面，有一座被雜草與矮樹包圍的建築，石匾上仍有依稀可辨的「石廬」字樣。這或許不是一座令人驚艷的建築，但它見證了天主教社群如何在傳統的新界鄉村龍躍頭落地生根，可惜石廬最後的經歷令人遺憾。

保育歷史建築最令人失望的，莫過於眼見一些建築物即使極具歷史價值，但最終卻因為業權以及各種奇特的緣故而不了了之，沒有經濟價值的古宅只能被雜草吞噬殆盡，淪為一座徹徹底底的廢宅。

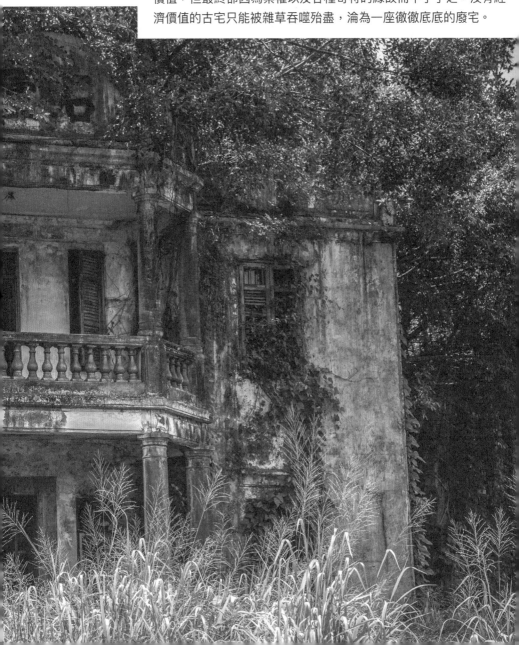

▍龍躍頭為龍躍山間之地

龍躍頭在粉嶺聯和墟東北面，龍山山腳，麻笏河以東，相傳該處曾有龍躍於山間，因此出現龍躍頭、龍骨頭及龍嶺等地名。龍躍頭今以鄧族為主要居民，但據考證，江西盧陵人彭桂率族早於南宋已舉家遷居龍山，是龍躍頭最早期的居民。至於原籍江西吉水的鄧氏鄧季琇（外號松嶺）就在元朝末年才遷移到龍躍頭。不過，鄧氏及彭氏都聲稱自己更早來到龍躍頭開村立業，到底哪種說法才準確，一直沒有定案。

與其他新界圍村不同，龍躍頭鄧氏不僅香火鼎盛，他們與宋朝皇室更有淵源。南宋初年，宋室皇姬南逃，錦田鄧氏族人鄧惟汲與宋室皇姬結為夫婦，被封為「稅院郡馬」。原於錦田居住的鄧氏在元朝末年遷居龍躍頭，才發展出龍躍頭鄧氏一系。

至於龍躍頭鄧氏始祖的鄧季琇先是在龍躍頭開村（老圍）立業，經歷幾百年，在龍躍頭一帶發展成「五圍六村」（即老圍、麻笏圍、永寧圍、東閣圍及覲龍圍，以及麻笏村、永寧村、祠堂村、新屋村、小坑村及覲龍村）。今日，龍躍頭仍保留不少中式傳統建築，更有十二項歷史建築被列入文物徑當中，包括松嶺鄧公祠、天后宮、覲龍圍。從這些歷史建築華麗的外型，大可窺探當年龍躍頭鄧氏的興盛。

▍當崇謙堂走進新界

如果說龍躍頭的「五圍六村」是嚴謹的中式傳統村落，那麼崇謙堂村能在「五圍六村」開村立業絕對是破天荒之舉。事

實上，今天只要走進龍躍頭，便可看到新、舊崇謙堂兩座教堂仍在進行禮拜，到底傳統的圍村附近怎會出現教堂建築？

自 1903 年，巴色會（基督教崇真會前身）的牧師凌啟蓮從深圳寶安縣退休，當時他在家人陪同下來到新界粉嶺買田耕種，並作為根據地傳播福音。崇謙堂附近僅為一片禾田，在凌啟蓮牧師購買土地後才建了幾間村屋。其中，位於崇謙堂後方、建於 1910 年的「乾德樓」是當時第一所用作崇拜的禮拜堂，在教堂建成後才成為傳道人的居所；村後亦設有墳場作為教友最後安息之地。

信徒數目日益增多，他們又選擇在鄰近聚居，逐漸形成擁有教堂但無祠堂的一條圍村。信眾有增無減，崇拜用的新禮堂終於在 1927 年建成，更在 1951 年擴建成兩層，形成崇謙堂村的格局。

正面矮牆有半圓形磚山形牆飾，
灰塑上面刻有房屋名稱「石廬」

徐氏家族的居所、創辦華仁書院

石廬位處龍躍頭崇謙堂東面，由首位在香港開辦英文中學的華人徐仁壽先生所建。徐仁壽祖籍廣東五華，清朝年間，他的祖父徐復光已是基督教會長老，他的父親徐道良是一名教師。在外來宗教被認為是大清亂局根源的時代，他幼年隨父到香港生活，入讀聖若瑟書院並皈依天主教。畢業後他回到廣東梅縣任教中學，四年後才重回香港擔任教職。

也許受到祖父及父親影響，徐仁壽篤信天主教，也熱愛教育事業，眼見本港的中學學位數目供不應求，他便決心擔起責任，於 1919 及 1924 年分別在香港及九龍創辦華仁書院，兩間書院取名「華仁」是有雙重意思，一是為華人建立的學校，二是指他的故鄉「五華」及他的名字「仁壽」。

雖然兩間書院都穩步發展，但徐仁壽卻選擇急流勇退。1932年，他把兩家華仁書院的辦學權轉讓給天主教修會耶穌會。

徐氏家族於 1920 年代定居粉嶺，1980 年代末以前，石廬一直是徐氏家族的居所。雖然石廬、崇謙堂及崇謙堂村可以獨立看待，但背後關係卻千絲萬縷。身為天主教徒的徐仁壽看見崇謙堂信眾過多舊禮堂難以容納，慷慨借出石廬予天主教社群舉行彌撒，只是後來新界西區司鐸區鴻慈神父認為中國傳統文化婚姻觀念與天主教有異議，才決定另覓土地興建教堂。

崇謙堂村是由牧師凌啟蓮用積蓄購地建立，之後巴色會派來的牧師彭樂三，正是徐道良六女、徐仁壽姐姐徐清和的丈夫。彭樂三到來後，與凌啟蓮「廣新公司」經營按揭事業，及後兩家更合建「乾德樓」共住，如此一來，石廬、崇謙堂村之間便有密切關連。徐仁壽和彭樂三於 1920 年代合組「聯和

堂」，這是當時的粉嶺客家聯防隊，1952年粉嶺設立新市鎮，聯和墟一名便由此而來。

▌平凡但又優雅的石廬

如今位於崇謙堂東面的石廬雖已列為一級歷史建築，但現實境況是被鐵欄及野草堆重重包圍，室內木家具已被棄置，屋樑更淪為蝙蝠居所，與前半生的風光相比，簡直就是坎坷悲涼。

石廬是徐仁壽於1924年興建，而土地本屬於彭樂三，他為了徐氏能在附近建屋生活而出讓。從整體建築物布局而言，石廬採用了背山而建的方式，在範圍內又分成主樓及附屬的建築物，主宅用作居住，右面建築則用來舉行宴會。屋前留有一個寬闊草坪，但荒廢多年，草坪長滿野草及矮樹。

若只看石廬外觀，第一印象是一座兩層高的中式建築物，但細看之後，不難發現當中隱藏意大利文藝復興建築風格的痕跡。

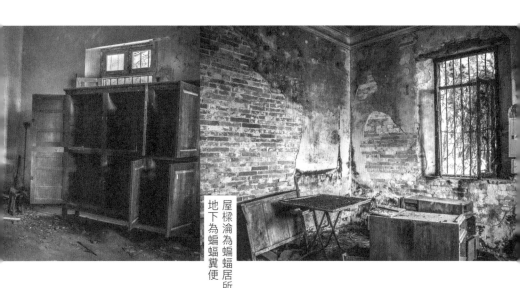

屋樑淪為蝙蝠居所，地下為蝙蝠糞便

石廬樓高兩層，主樓由青磚建成，大宅外牆、內牆都以抹灰粉刷，屋頂是以中式金字瓦片作為建築物的主體部分，以木樑及板條承托，以瓦片鋪築，窗戶是木窗和鋼窗的混合體。在斜屋頂的每個山牆端均形成三角形山牆，下方鼓室中設有圓形牛眼窗，屋內的天井及房間布局與中國傳統民居相似。

石廬正面矮牆有一半圓形磚山形牆飾，灰塑上面刻有漢字的房屋名稱「石廬」。主屋頂有一個裝飾性女兒牆，中間柱子頂部有裝飾性尖峰和風水釘。來到此處仍是原汁原味的中式建築風格。但一轉到露台部分，大宅就採用了西方建築風格，在多邊形的門廊部分使用了較為簡單的托斯卡尼式柱子（Tuscan Order columns）作支撐並配有綠色釉面陶瓷欄杆，簡樸之餘又能為建築帶來宏偉的氣勢。

至於在附屬建築同樣是一座中式金字瓦片構成的斜屋頂房屋，內部就分成五個開間和一個位於正立面的開放式陽台，但相對於主樓而言，附屬建築的牆壁就只作簡單的粉刷灰泥，窗戶是木窗和鋼窗的混合體，整體幾乎沒有任何裝飾特徵。

▌令人無可奈何的一級歷史建築

被評為一級歷史建築的石廬在現行古物古蹟條例當中，理應是屬於「具特別重要價值，而可能的話須盡一切努力予以保存」的建築物，虎豹別墅、半島酒店和以前的雷生春也同樣屬於此列，簡單而言一級歷史建築是作為法定古蹟的替補。但可惜的是，並不是所有業主都會重視建築的歷史，「石廬」早於 1996 年就已轉手他人，在私人業權至上的香港，只要業權人不予以修葺，即使建築物已經被列為一級歷史建築，

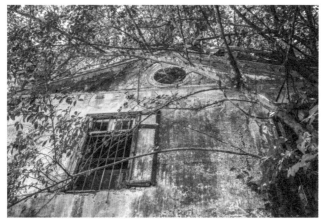

斜屋頂的每個山牆端均形成三角形山牆，下方鼓室中設有圓形牛眼窗

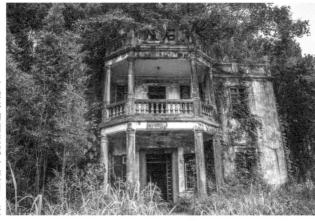

多邊形的門廊部分使用了較為簡單的托斯卡尼式柱子

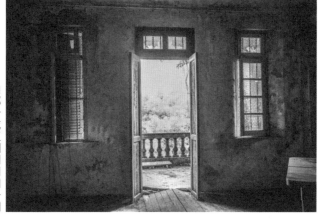

內部分成五個開間和一個位於正立面的開放式陽台

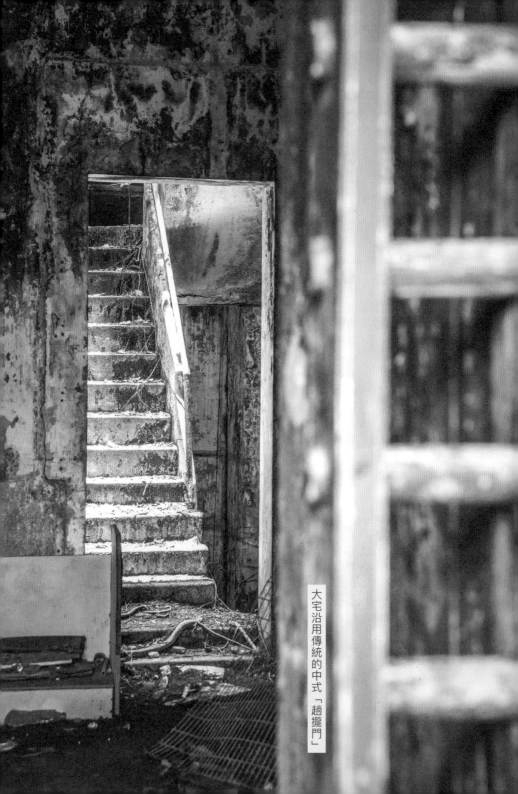

大宅沿用傳統的中式「趟櫳門」

就仍然有被拆卸的可能，這正是全港歷史建築所面對的一大難題。

▌無法變通的換地政策

對於現行石廬的保育政策，當了解整個故事過後，大概就是令人無可奈何之餘又不明所以。根據城市規劃委員會指出，徐氏家族於 1980 年代遷出石廬後，前北區區議會主席鄧國容就於 1996 年以 3000 萬元買下石廬所屬地皮的業權，地皮一直都未有發展計劃。

古蹟辦曾於 2002 年與業主商討把石廬列為古蹟，並作為龍躍頭文物徑的遊客中心，交換條件是業主可在石廬旁邊興建六間丁屋。雙方達成協定，本來珍貴的歷史建築能夠得到保留，城規會也曾於 2002 年批准業主興建丁屋的有關申請，但規劃署卻於 2007 年 9 月 18 日向石廬和旁邊的私人花園「樂園」的業主發出強制執行通知書，原因是申請人為一間公司而非新界原居民。就是這樣，原來難得達成的協議就此作廢，石廬也錯過了成為法定古蹟的機會。

石廬今日成為廢墟、靈探之地

十大鬼屋之首

鬼影幢幢的筱廬

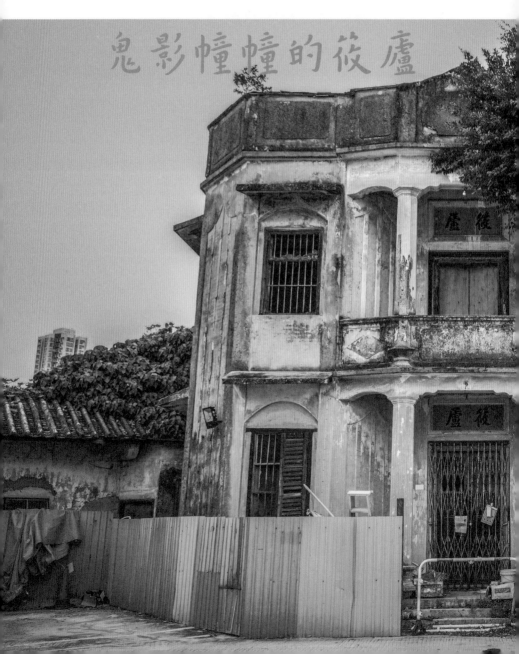

在元朗大棠路的某處，不難發現在繁囂的公路旁有一座外表看來鬼影幢幢的大宅。這座中西合璧的建築早已被鐵板圍封，門前大片空地已被鄰近居民用作臨時停車場，「豪宅」、「大富之家」這些形容詞彷彿都與它無關。如此一座平平無奇的建築物，昔日卻是印尼富商的居所，到底這坐落在大旗嶺、被譽為「香港十大鬼屋之首」的筱廬，是如何由昔日數一數二的豪宅變為如此恐怖的古宅？

30 年代大旗嶺買屋又買田的陳慕青

要了解筱廬的歷史，就先要認識早年能夠在大旗嶺買屋又買田的陳慕青先生。陳慕青祖籍廣東梅縣，是一名印尼客家歸僑，早年為了生計遠赴印尼泗水經營火柴與雜貨貿易生意，他在香港與印尼兩地之間經營進出口貿易，積累了第一桶金。在上世紀 30 年代印尼的政局不穩，他選擇與家人來到香港發展，並在大旗嶺購買了過萬呎的田地以及房子定居，當時他在元朗新墟也有經營一間商店。

陳慕青的生平並沒有太多的記載，但他與著名畫家林風眠有一段令人動容的叔姪情。陳慕青是梅縣人，而比他年幼的林風眠正是他的同鄉。在日本侵華戰爭爆發後，原為杭州國立藝術院校長的林風眠因遷校及教育政策改變等原因而被免職離開，他於 1938 年與 1939 年兩度赴港。在他事業失意跌落低谷之時，在港的梅縣父老鄉親紛紛施以援手，讓他能夠安居畫畫。林風眠在港期間居於元朗，頗受陳慕青的照拂，二人甚為投契，林風眠亦居於筱廬專心作畫，後來更在 1940 年於香港大學馮平山圖書館舉辦作品展。

在一幅林風眠於 1939 年創作的花鳥畫《鳥》當中，就有落款為「慕青伯台正畫 侄林風眠一九三九 元朗」，能夠以「叔姪」相稱，可見二人的關係並非一般同鄉。畫作中的一對小鳥，一隻正在準備展翅高飛，另一隻就有高處展現，神情彷彿在鼓勵及期望這位同伴能夠成功，此情此景或許正是當時陳慕青先生與林風眠二人的經歷。

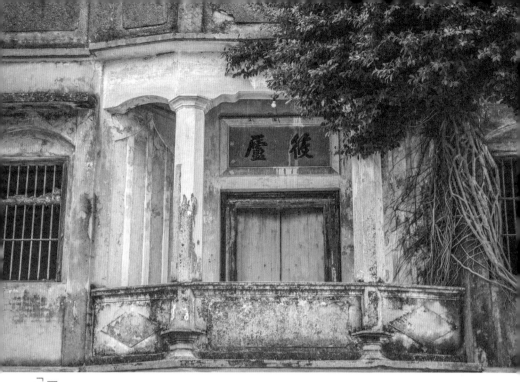

▌ 寓意「優雅、精緻」的筱廬

筱廬始建於 1940 年並於 1942 年落成，「筱」帶有優雅、精細之意，寓意大宅的整體設計以及造工精美細緻，令人着迷。在陳慕青興建筱廬前，曾在大旗嶺向當地鄧氏購入一間舊屋居住，這間舊屋被命名為「愚廬」。1937 年，陳慕青再購入旁邊一塊的農地，開始建造屬於自己的家園，這正是後來的「筱廬」。

今日大家所見的筱廬足以讓八十多人居住，但原來戰後回港的陳慕青對於這間大宅的結構仍然不滿，他曾計劃在筱廬旁邊進行擴建，欲取名為「慕英堂」。筱廬的規模理應比如今的更大，但最終因為戰後資源緊絀才令計劃作罷。

昔日的廚房、儲物室以及洗手間等

為逃避戰火，陳慕青回到老家廣東梅縣，建造中的「筱廬」便交由親友暫住

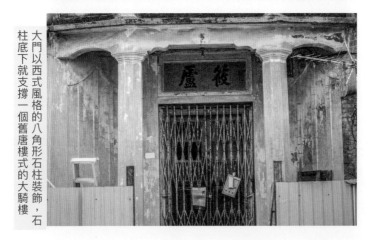

大門以西式風格的八角形石柱裝飾，石柱底下就支撐一個舊唐樓式的大騎樓

中西合璧
八角形石柱、大騎樓、金字瓦頂

筱廬由兩層主樓及單層的副樓所組成，主樓部分整體呈現出中西合璧的建築風格。從正面看來，無論是一樓還是二樓，都飾有刻上「筱廬」的石牌匾。大門以中式的八角風水角裝飾石柱，石柱底下支撐着一個西式的開放式門廊和陽台，幾何圖形裝飾和木製百葉窗平均分布在牆上各處。混凝土建成的樓身配以傳統中式金字瓦頂及簡單的女兒牆，可謂中式建築見西式風格，西式建築見中式風格。

除了主樓部分外，與主樓以同一角度連接的還有一層副翼。此層副翼以極簡約的建築風格建成，昔日是廚房、儲物室和洗手間等的位置，整體亦配以最簡潔的白牆、木門以及窗戶。

筱廬曾是新界自衞隊的「集合點」？

在大宅建造期間，正值香港被日軍佔領之時。為逃避戰火，陳慕青回到自己的老家廣東梅縣居住，至於建造中的筱廬就交由親友暫住。據說東江縱隊的港九獨立大隊曾以筱廬作為抗日游擊戰的基地，對西貢、沙頭角、元朗及大嶼山等地展開游擊戰。戰後，應當時港英政府要求，港九獨立大隊在1945年及1946年間仍在維持新界的社會秩序，筱廬成為他們一個集合點。事實上，大旗嶺村日據時期，就有不少東江縱隊港九大隊成員在這裏通報消息並進行反日的游擊戰，元朗是東江縱隊港九獨立大隊成員的聚集地之一，所以筱廬被用為據點也不足為奇。

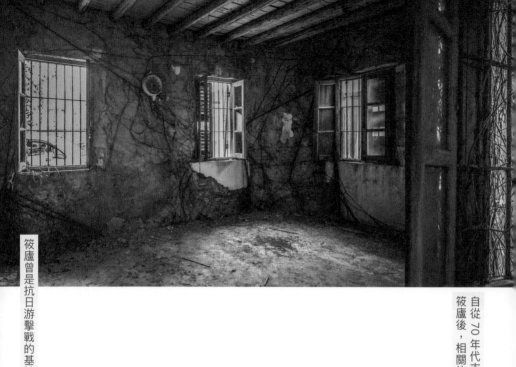

戰後，陳慕青返港定居筱廬，不久，於 1950 年代去世。他的家族共八十多人一直長居筱廬，在菜田種業、在沙地養雞直到 1970 年代。其後，家族後代有人移居元朗市區，亦有人移民美加，大宅一度租予外人居住直到 1990 年代末。

「十大鬼屋之首」的發跡史

香港不少荒廢的古宅都因外貌陰森殘破而被套上「鬼屋」之名，筱廬更被稱為「香港十大鬼屋之首」。自從 1970 年代末陳慕青後人搬離筱廬後，相關的鬧鬼傳聞不斷。有說不少路過筱廬的街坊在黃昏及晚間時分都聽到屋內傳出家庭吃飯，又或打麻將耍樂的聲音，然而大屋卻是漆黑一片，空無一人。更有人曾經駕車經過，撞上一個從屋內穿門而出的老人，老人卻隨即煙消雲散，情景形容得相當駭人。

當鬼屋化身為安老院

就是以上種種故事，令到這座曾經人丁旺盛的豪宅被冠上「鬼屋」之名。大宅荒廢至今超過三十年，其間不時傳出家族後人欲與發展商合作重建的計劃。這座三級歷史建築的持有人，在 2019 年向城規會申請加建一座六層高的安老院舍，在調整發展方案後，安老院舍將會提供約二百八十個牀位。至於大家最關心的筱廬原址部分將會進行保育，規劃署對申請也不反對，「十大鬼屋之首」筱廬或許未來就成為「老友記」安享晚年的地方。

大宅經歷多次易手，不同的業主都有不同的發展計劃，可惜都是失敗告終，最終新業主提出的「寓保育於發展」方案成功獲批。新興建的安老院其中一部分會用四條支柱建在筱廬副翼的頂部，原已破舊的筱廬在「寓保育於發展」的計劃中能否安然無恙？建成後的建築物又能否做到新舊融和？這些問題只能交給時間解答了。

大宅荒廢至今超過三十年，不時傳出重建計劃

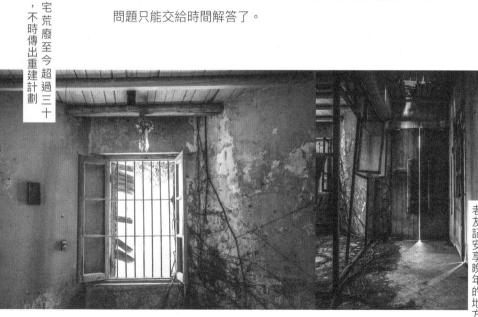

十大鬼屋之首，可能成為老友記安享晚年的地方

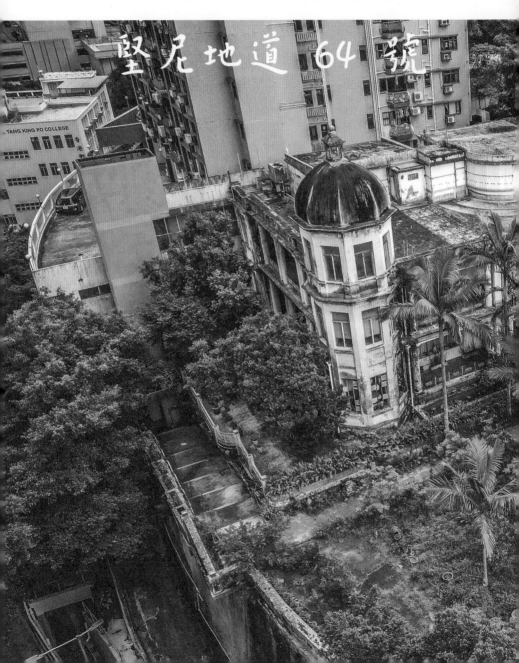

一代潮州教父顏成坤大宅
堅尼地道 64 號

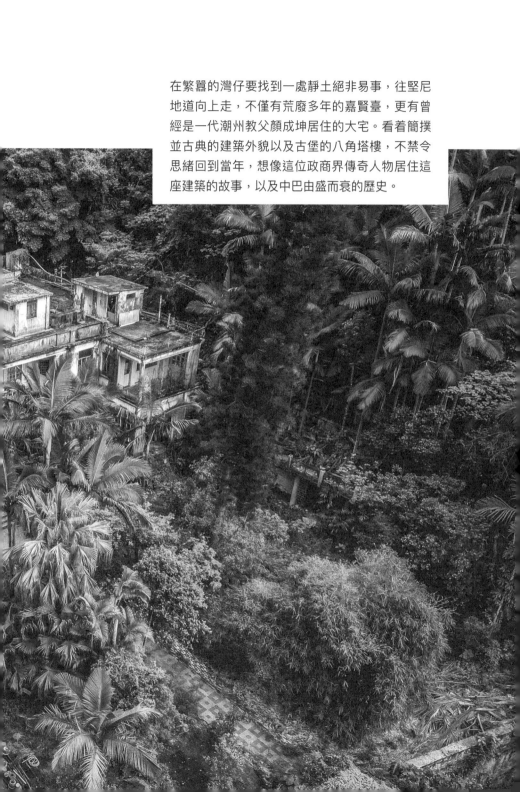

在繁囂的灣仔要找到一處靜土絕非易事，往堅尼地道向上走，不僅有荒廢多年的嘉賢臺，更有曾經是一代潮州教父顏成坤居住的大宅。看着簡撲並古典的建築外貌以及古堡的八角塔樓，不禁令思緒回到當年，想像這位政商界傳奇人物居住這座建築的故事，以及中巴由盛而衰的歷史。

▋顏成坤的巴士王國

堅尼地道 64 號為顏氏大宅的所在地，從大宅過人的氣派以
及身處的昂貴地段，大概也知道大宅的主人顏成坤在當時非
同凡響的地位。一個商人的影響力有多大？大概在李嘉誠仍
未崛起的年代，早年潮州人心目中的偶像有三人，他們之間
流傳一句俗語：「做差人就有呂樂、開銀行就有廖創興（廖
創興並非一個真實人物，廖創興銀行創辦人為廖寶珊）、搭
巴士就有顏成坤」，足可反映當時潮州人心目中這三位人物
的地位。

顏成坤早年喪父，他父親顏永祠生前的人力車業務就由兄弟
顏六暫時經營，直至顏成坤成年後才重新繼承。顏成坤在上
海聖約翰大學畢業後，在 1920 年接手人力車業務。當時人力
車仍然是香港主要的交通工具之一，但看好巴士業務前景的
顏成坤在 1923 年決定，聯同商人黃耀南成立中華汽車有限公
司（一般簡稱中巴），在九龍半島及新界經營巴士服務。中
巴剛開業時，總部設於紅磡，全公司只有六部巴士經營四條
巴士路線。中巴的出現，亦是繼九龍巴士公司及啟德客車公
司之後，第三間在九龍地區營運的巴士公司。

在日佔時期，未能及時離開的顏成坤被委任做華民各界協議
會委員，該會主席由周壽臣擔任，成員包括李冠春、鄧肇堅、
譚雅士等地方名流二十餘人，負責地方民生組織「區役所」
及向軍方提出意見。顏成坤任職一年多後，就以「身體不
適」為由提出辭職，並搬到澳門居住直至 1945 年。

一代潮州教父顏成坤

戰後，顏成坤重返香港，但當時的中巴業務已大受打擊。據統計，中巴在戰前共擁有逾百部巴士，但戰後失去 75%，大多數更需要維修。不過，由於港人對於交通需求迫切，中巴就在港府的支持下火速恢復運作，又以學童月票制（1952年）、一人司機及收費模式（1971年）及特別快車路線（1971年）等經營手法，建立了一個擁有過百條巴士路線、過千輛巴士的王國。

顏成坤的政商、公益生涯

顏成坤的商業王國不僅局限於巴士業務，銀行業也是他的商業領域，而且熱心公益，他在 1931 年至 1932 年間當選為東華三院主席，1939 年至 1940 年又出任保良局主席。他不但被委任為市政局非官守議員，更在 1951 年晉升為首席非官守議員，風頭一時無兩。

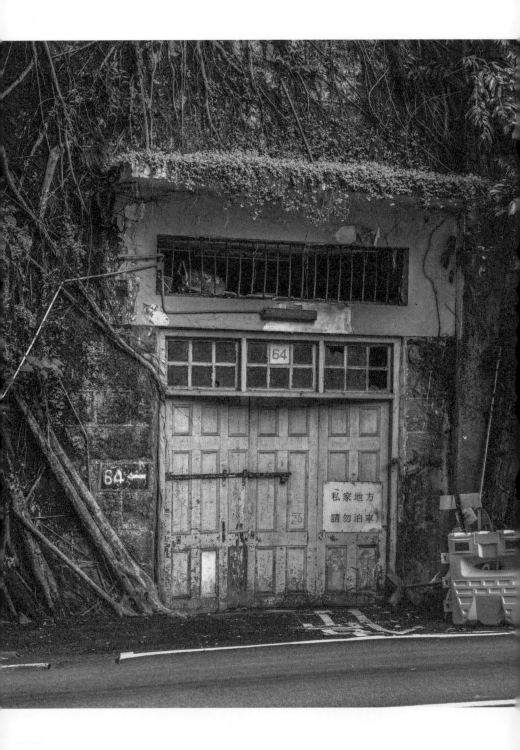

▌由如日中天再到衰落的「中巴王國」

可惜的是，中巴在 1980 年代雖然擊退了惡意收購，結果卻是雖勝猶敗，自此公司作風日益保守、巴士服務水平下降、勞資糾紛、車隊落後老化等問題接二連三，遭受社會輿論批評，矛頭甚至直指顏成坤家族不合時宜的家族式管治經營方式。

在無數爭議聲中，政府在 1993 年及 1995 年分別將中巴二十六條及十四條巴士路線交予城巴接辦，失去大量專營路線的中巴最終在 1998 年中止專營權，而顏家持有的車廠、員工宿舍等土地轉型為地產發展項目，曾經如日中天的「中巴王國」搖身一變成為以地產為核心業務的集團。

時至今日，與「中巴」相關的遺跡已所餘無幾，在 1996 年落成的北角成坤廣場，仍擺放顏成坤生前擁有「12」號和「3333」號車牌的車輛，大概是用來紀念這一位香港的傳奇商人。

老牌豪宅林立的堅尼地道

位於中半山及灣仔的「堅尼地道」以第七任香港總督堅尼地命名，這條是繼皇后大道後第二條興建的主要道路，所以亦有「二馬路」之稱。與平坦寬闊的皇后大道不同，堅尼地道儘管大部分路段都地勢平坦，但連接上亞厘畢道及花園道的路段是依山而建，非常陡斜。由於堅尼地道部分也屬於中半山的範圍，所以出現不少老牌豪宅，如著名的帝景閣、御花園等，當中居住了不少本港著名家族。

在上世紀 70 年代以前，居住在堅尼地道的富貴人家如不乘搭汽車，同樣要步行十多層樓梯，但自從合和中心興建後，使用大廈內部的升降機就可以連接皇后大道東出口及堅尼地道出口，變相解決了居民出行不便的問題，導致中巴唯一服務堅尼地道的 17 號線因客量大減而在 1985 年停辦。

城市中的秘密花園
堅尼地道 64 號

堅尼地道 64 號的土地於 1924 年由顏成坤妻子黃亦梅購入，地皮空置多年後，於 1930 年代起始建顏成坤大宅。整座顏氏大宅以鋼筋水泥構成，矗立於一個巨大的平台之上，猶如一隻水泥猛獸居高臨下在中半山俯視灣仔。

整座建築率先映入眼簾的必然是位於大宅東北角的一個八角形塔樓。塔樓頂部為一個雙曲線形屋頂，考慮到塔樓內的通風情況及整體建築風格的協調，塔樓頂部作通風換風之用的

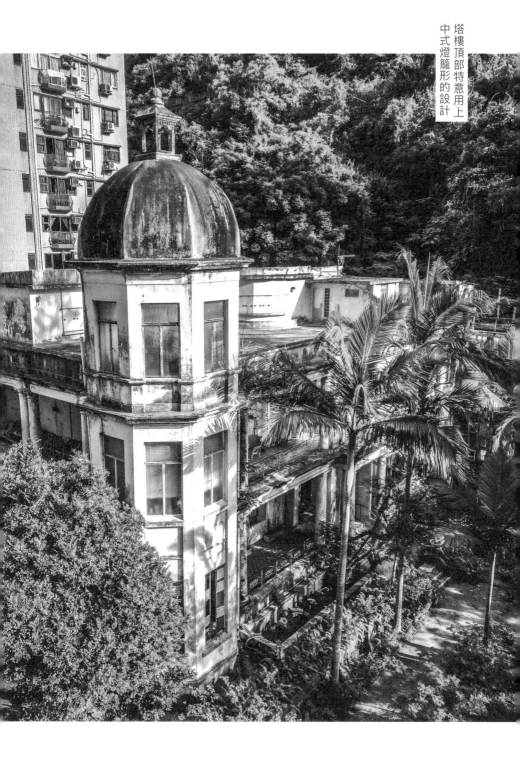

裝飾藝術（Art Deco）的建築風格就在各個細微之處，如欄杆和門框的幾何圖形，突出線條的鐵製品、弧形樓梯

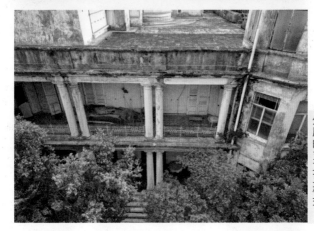

整座建築地下及一樓外廊的多立克柱式

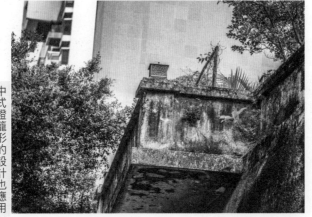

中式燈籠形的設計也應用到大宅的陽台欄杆之上

196

部分就特意用上中式燈籠形的設計,同樣的裝飾也應用到大宅的陽台欄杆之上,令這座沿用西式風格建造的大宅略帶一點東方風情。

這幢有八十多年歷史的大宅糅合了意大利文藝復興時期的建築風格,在這種思潮影響下,建築物大多都會藉着調整古典的比例、嚴謹的立面以及從古建築沿用的柱式系統構建出建築物的秩序,所以大宅設有具古典特色的細緻裝飾,特別是充斥整座建築地下及一樓外廊的多立克柱式。除此之外,裝飾藝術(Art Deco)的建築風格亦反映在大宅各個細微之處,如欄杆和門框的幾何圖形及突出線條的鐵製品、弧形樓梯等,這些都是裝飾藝術的重要表現。

▎何去何從的顏氏大宅?

屹立於灣仔半山超過八十年的顏氏家族大宅命途多舛,在 1960 年代顏氏家族就曾經向政府申請重建,可幸重建計劃並未得到批准。儘管堅尼地道 64 號已被列為三級歷史建築,但大宅所在的地段早年已獲得城市規劃委員會批准,可以在原址改建為最高 120 米的商住大廈,連帶合和二期的發展迫近,灣仔將會迎來巨變。

元朗橫洲英式圍村古宅

娛苑

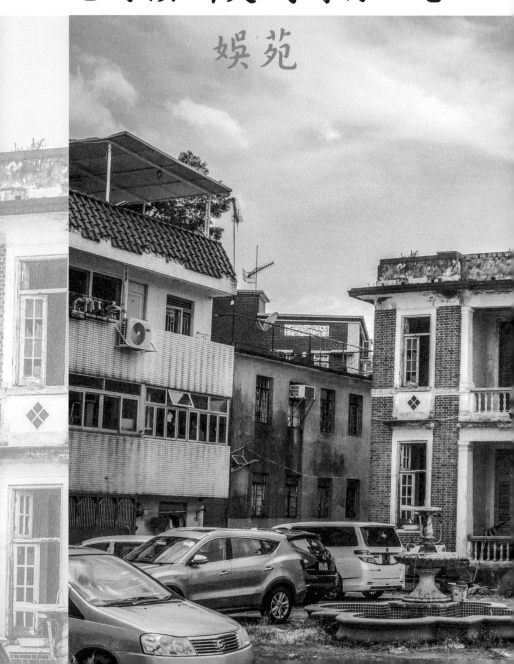

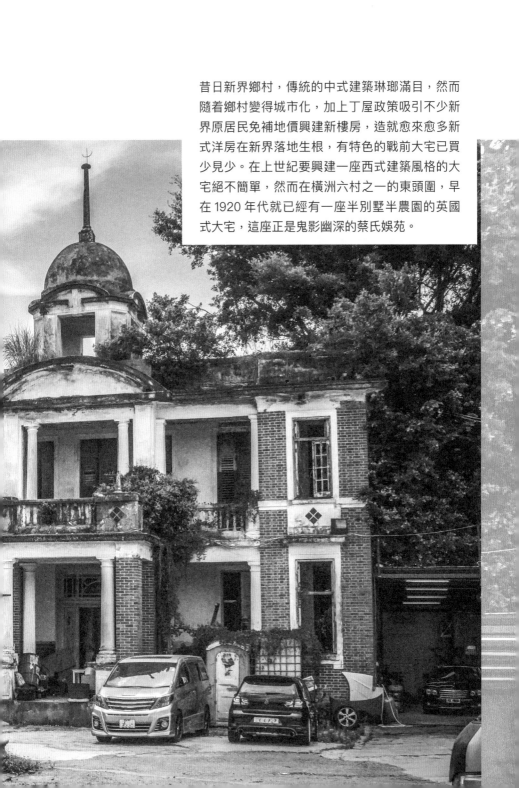

昔日新界鄉村，傳統的中式建築琳瑯滿目，然而隨着鄉村變得城市化，加上丁屋政策吸引不少新界原居民免補地價興建新樓房，造就愈來愈多新式洋房在新界落地生根，有特色的戰前大宅已買少見少。在上世紀要興建一座西式建築風格的大宅絕不簡單，然而在橫洲六村之一的東頭圍，早在 1920 年代就已經有一座半別墅半農園的英國式大宅，這座正是鬼影幽深的蔡氏娛苑。

建築業傳奇人物——蔡寶田

娛苑是蔡寶田於 1927 年建造的大宅，原本是他當年的度假勝地。這座英式建築興建的原因，與蔡寶田的奮鬥史極有關連。蔡寶田出生於 1877 年，為東頭圍村的原居民。他最初只是一個地盤建築工人，幾經奮鬥之下創辦了榮益建築公司（Wing Yick & Co.），在 1920 年合辦香港建築商會。關於他的奮鬥史其實記載不多，而他名下的榮益建築公司因承接港英工程而發跡，多座昔日宏偉的地標建築如廣州的愛群大廈、中環大偉行、國民大廈、山頂明德醫院、深水埗警署、石澳鄉村俱樂部會所等均由榮益建築公司興建。

蔡寶田同時熱心公益，博愛醫院及鄉議局的創立亦應記他一功。蔡寶田曾獲選保良局副總理，也擔任過新界委任諮詢議員及東寶救濟會委員，但提到他最廣為人知的事跡，莫過於發生在抗日時期的善舉。

抗日時期，蔡寶田協助時任中央賑濟委員會常務委員杜月笙分發藥品等物資給難民，難民糧食不足時他更借出家族農田供難民耕種，這些事在 1939 年的《大公報》中曾有記載。

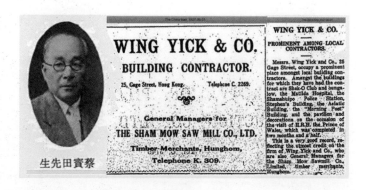

蔡寶田先生的相片及有關榮益公司的廣告（The Industrial History of Hong Kong Group，2019）

此外，他又成立屏山慈幼院救濟難民兒童，向廣東難民贈醫施藥，更借出深圳蔡屋圍的私人土地供難民耕作等。由於蔡寶田處理難民事宜的表現出眾，1942 年被日本軍政府委任為元朗區區長，負責管理公共衛生、配給糧食和調查人口等工作。1944 年，蔡寶田逝世，享年 75 歲，他的居所娛苑就在1991 年被後人售予一間地產公司，自此陷入荒廢的境地。

紅磚白柱、走馬騎樓
典型英式建築

在昔日一眾新界鄉村平房當中，娛苑絕對是鶴立雞群的建築。如今的娛苑已成一片頹垣敗瓦，本應守護大宅的圍牆早已塌下；舊時金碧輝煌的大廳，亦都成為鄰近居民擺放雜物的地方。儘管如此，娛苑仍是不少人心目中最為欣賞的一座英式建築。

娛苑的正立面是以古典復興的風格作為設計，以帕拉第奧式建築風格設計的門口異常宏偉，建築風格以古羅馬神廟的正面為設計藍本。從正立面觀察，可見大宅的整體都是以紅磚構成，外牆加以白色巨柱作為支撐，欄杆和窗戶都採取環繞式的設計，這些都是愛德華時期流行的建築風格。

從門口步入就是建築物的大廳，兩旁的房間向後方延伸，令大宅形成了三邊庭院，室內的樓梯可以直接上層。正立面嵌入式的門廊以及後方的門廊，巧妙地形成了「雙涼廊」的結構。主樓大致可分成三個廳室及四個房間，因日久失修，室內已無家具，到處都有塗鴉。從一樓拾級而上，便是半圓形塔頂所在之處。半圓形的屋頂上設有一支避雷針，據說每逢

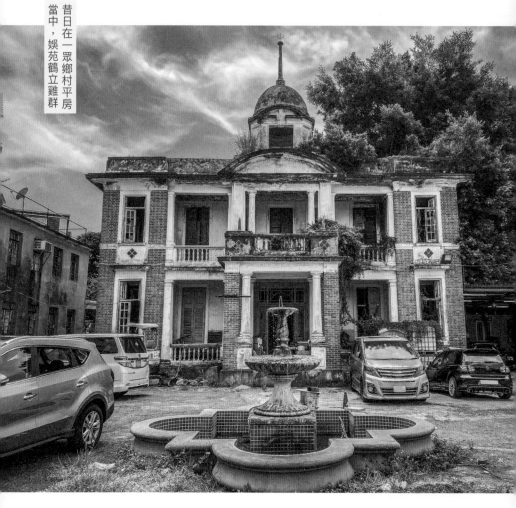

昔日在一眾鄉村平房當中，娛苑鶴立雞群

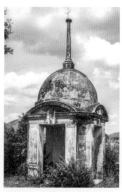

半圓形屋頂設有一支避雷針，當有英國官員到訪，屋頂旗杆上便會升起英國國旗

有英國官員到訪，屋頂旗杆便會升起英國國旗，在四周盡是樸實無華的傳統中式平房中可謂與眾不同。

興建娛苑全為港督金文泰

大家可能都會有一個疑問，就是圍村長大的蔡寶田為何會選擇在傳統的圍村興建一座英式建築？事實上，出身東頭圍的蔡寶田在發跡以後早就和家人居住在港島，在自小長大的圍村興建娛苑，只為了家人提供一個避暑別墅和無窮無盡的優質荔枝，所以娛苑的後山就曾經滿種荔枝果樹。

據說這位著名的新界鄉紳與當時仍是新界地方官員的金文泰私交甚篤，後來金文泰在 1925 年成為香港第十七任港督。蔡寶田曾經向金文泰許諾，會在元朗興建一座英式別墅，平日作為自己度假的別墅，但一旦有英國官員到訪，大宅隨時歡迎他們入住。蔡寶田口中的這座大宅，就是 1927 年建成的娛苑。

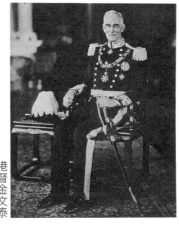

港督金文泰

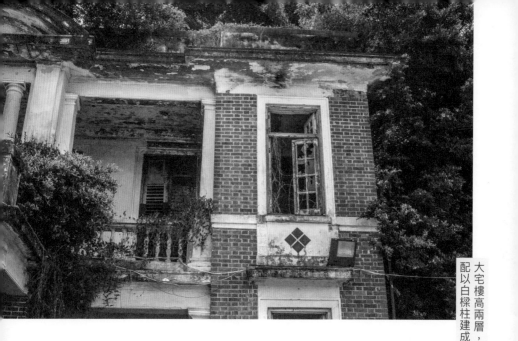

昔日的新界四大園林之一

昔日香港，能夠供一般民眾玩樂的場所不多，但有不少私人住宅閒時願意開放予公眾遊樂。據《華僑日報》記載，香港早期有四大知名的園林，分別是李福林將軍位於大埔的康樂園、何東爵士位於上水的東英學圃、永利威酒莊主人黃筱煒位於大埔的半春園，元朗橫洲蔡寶田的娛苑正是四大園林其中之一。當時這個地方被形容為「半別墅半農園」，後山有一大片荔枝果園，大宅則是滿滿的歐陸風情，是為數不多開放予公眾參觀的私人大宅。

熱門的影視作品拍攝地

娛苑外部的建築風格，在當今的香港仍是相當罕見，而在上世紀 80、90 年代香港電影業興盛之時，娛苑更是不少電影

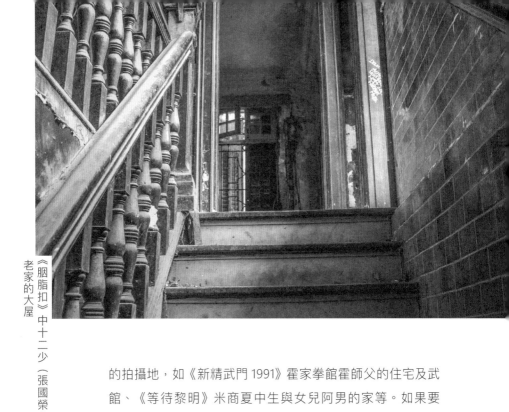

的拍攝地，如《新精武門 1991》霍家拳館霍師父的住宅及武館、《等待黎明》米商夏中生與女兒阿男的家等。如果要數香港市民最印象深刻的電影，必定是《胭脂扣》中十二少（張國榮飾）老家的大屋，儘管娛苑的建築外貌已不復當年，但仍能令人腦海中迴盪「誓言幻作煙雲字，費盡千般相思」的詞句。

▌英式大宅何以成「鬼屋」

關於娛苑的鬧鬼傳聞，大屋被棄置二三十年後，早就已經眾說紛紜。有指娛苑的位置本為亂葬崗，亦有指大屋曾為日軍的司令部，所以屋內有無數亡魂，但提到最經典的故事，自然就是「七女齊死」事件。

據說大宅女主人發現丈夫出軌，認為外遇是七個妹仔的其中

一人。拷問之下始終無人承認，最終七個妹仔被扔進後園池塘活活淹死。隨着大宅荒廢，不少人都聲稱途經大宅時會聽到女子的陣陣哭聲、叫聲，各式各樣的鬧鬼傳聞不脛而走，事實到底如何已再無人考證。

▍一級歷史建築慘遭降級

曾幾何時，刻着「娛覽遠山青人畫，苑環嘉樹紅葉歸」的樓牌四周皆有圍牆圍繞，大宅正門外更設有一個長期噴水的西式噴水池，天井還有記述蔡寶田生平軼事的「寶泉碑」。如今三十年過後，娛苑已無蔡氏後人，四周圍牆已倒，噴水池再無生機，保育這座歷史建築也是遙遙無期。

早在 2007 年，娛苑就因它獨特的建築外形以及歷史價值，獲古物古蹟辦事處評為一級歷史建築。按道理只要好好保育，即使未能升格為法定古蹟也大可維持原有評級，但這座與殖民地歷史息息相關、在香港電影史中承載重要回憶的建築，卻在收購後日久失修，愈見破舊，得來不易的一級歷史建築評級更被降至二級。歷史建築評級的價值愈低，日後建築拆卸之時的阻力亦會愈低，文物保育專員辦事處及古蹟辦對這情況亦未提出相應的保育方案，娛苑的保育之路遙遙無期，在公眾眼中，它亦只會淪成廢墟或鬼屋。

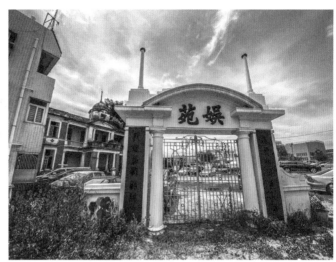

以往的樓牌四周皆有圍牆圍繞

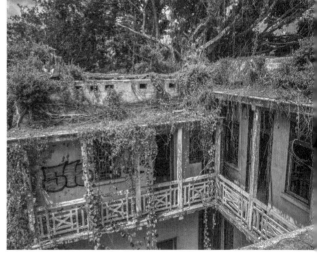

日久失修，破舊不堪，得來不易的一級歷史建築評級被降至二級

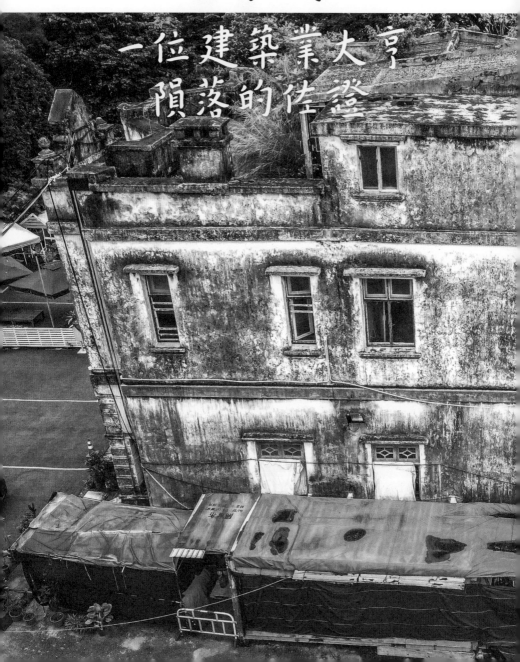

吳園往事

一位建築業大亨
隕落的佐證

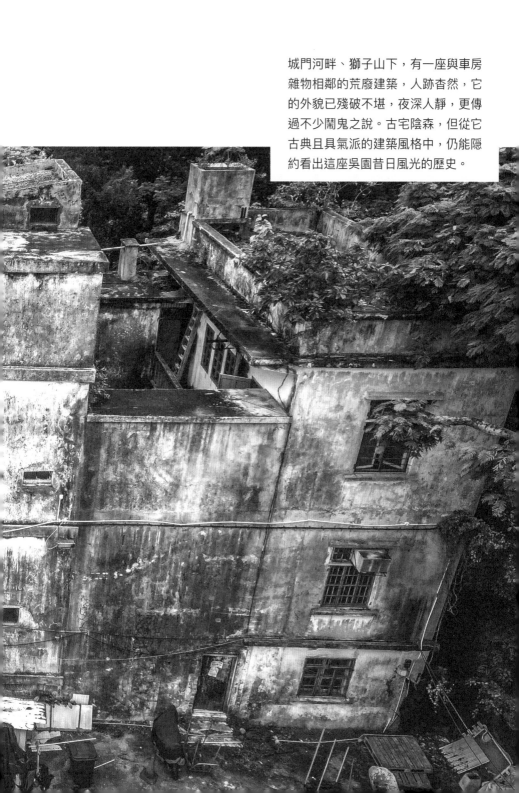

城門河畔、獅子山下，有一座與車房
雜物相鄰的荒廢建築，人跡杳然，它
的外貌已殘破不堪，夜深人靜，更傳
過不少鬧鬼之說。古宅陰森，但從它
古典且具氣派的建築風格中，仍能隱
約看出這座吳園昔日風光的歷史。

建築、航運、慈善大亨吳子美

談到吳園的前世今生，就不得不提它的主人、沙田著名的鄉紳吳子美先生。據《寶安縣衙前圍吳氏族譜》，吳子美出生於 1881 年，早年居於九龍城衙前圍，後來鍾情沙田的風水及居住環境，便在 1928 年遷居沙田大涌橋畔的吳園，在這座大宅度過了十一年的時光。

吳子美和兄長吳子楚於高街 14 號一起成立了「同盛建築公司」，兼營航運業。在 20 世紀初，他們的建築公司承辦大量政府工程，著名的主教山配水庫（九龍水務工程）便出自兄弟二人之手，生意可說是極一時之盛。

吳子美之所以聞名於沙田，全因他多年來行善積德。吳子美一直積極參與慈善工作，在鄉村衛生不振、醫藥不備的情況下，他主動捐款予沙田排頭村興建門診診所；在瘧疾肆虐之時，他出資向鄉人贈送金雞納丸；在天寒地凍之時，他亦親攜棉襖深入鄉村贈予家貧之人；每逢遇到赤貧者無以為殮，他亦代支棺木費用。他為照顧當地的村民作出了最大的努力。除此之外，西環魯班先師廟早年業權爭議得以解決，亦與吳子美有密切關係。

同盛建築公司與主教山配水庫

吳子美、吳園以及「同盛建築公司」的故事本應隨歷史長河的流逝而慢慢被淡忘，但 2020 年位於深水埗主教山的羅馬式配水庫被意外發現後，一段段本已隱入塵煙的往事又被發掘出來。

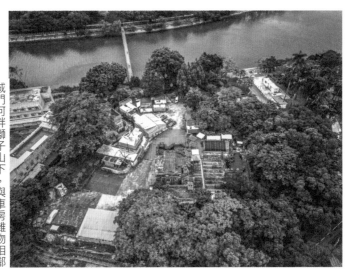

城門河畔獅子山下，與車房雜物相鄰

2020 年，主教山配水庫因清拆工程而意外曝光，事件隨即引來保育團體及廣大市民的關注，對於水庫歷史的研究亦都應運而生。據 1903 年港府工務報告指出，主教山配水庫為九龍水務工程計劃的一部分，工程於 1902 年 12 月進行招標，相關合約由吳子美及他兄長吳子楚成立的「同盛建築公司」（Tung Shing）奪得，工程由 Denison, Ram & Gibbs（甸尼臣藍及劫士建築師樓）負責監督，並於 1940 年 8 月 19 日竣工。

以現代角度看來，或許主教山配水庫的規模面積與同類型的建築相比算不上龐大，但這種地下供水設計系統本來就不是香港獨有技術，而是由英國承傳而來的古羅馬技術，再由建築學畢業的吳子美和他兄長合營的公司順利完成並保留至今，種種的因緣際會真可謂千載一時。

在新界的土地上
實現中西合璧的建築風格

談到慈善大亨吳子美，想必也對昔日吳園也感到好奇。吳園
為一棟樓高兩層的建築物，建於 1920 年代，現為三級歷史建
築。吳園整體以鋼筋混凝土構建而成，在建築物地基部分由
眾多花崗岩拼湊而成，為樓高兩層的建築帶來宏偉的氣派。
從建築的外部觀察，不難發現入口拱門的門廊特別設有多立
克式的支柱，兩旁配以仿巨型磚塊作裝飾，窗戶部分就以金
屬格柵構成，整體形成典雅高貴的風格。

吳園內部不失大戶人家豪宅之名，屋內配以華麗且複雜的地
磚圖案和西式建築常見的壁爐；但與此同時，吳園雖是「豪
宅」，但它建築的功能和平面布局卻相當簡單，整體就只有
一條樓梯通往上層，所有的房間都位於建築物前方，廚房及
衛生間就位於側面，在華麗當中略顯平凡。

至於建築物屋頂的部分，頂部女兒牆就設有直立的山牆裝飾，
屋頂的三角形簷牆刻着「吳園」二字，在當時而言，只有大
戶人家才會如此設計，而且吳園的所在更是傳統的新界地段，
巧妙地在歷史背景複雜的土地上呈現中西合璧的建築風格。

吳園的連環不幸事件

每當遇上戰火紛飛之時，大戶人家的住宅必然首當其衝成為
流寇、土匪以至入侵者的目標。在日佔時期，吳園就率先被
日軍佔用。直至戰爭結束，吳園才恢復原本住宅用途，但到
了 1970 年代，由於族人四散海外，吳園空置，最後就被出租
予陳姓家庭繼續居住。但好景不常，吳園不久後再被空置，

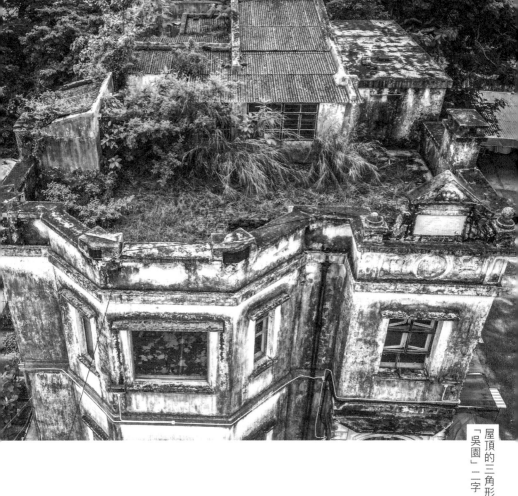

屋頂的三角形簷牆刻上「吳園」二字

傳統中式建築當中留有天井部分

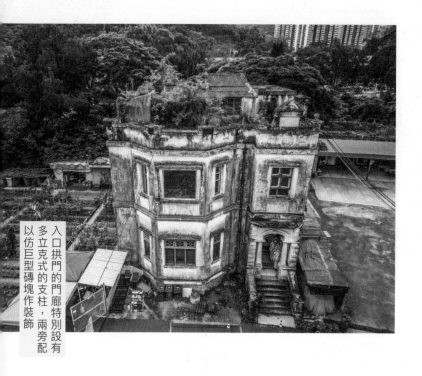

入口拱門的門廊特別設有多立克式的支柱，兩旁配以仿巨型磚塊作裝飾

它古典樸素的外貌亦令人產生與鬼怪相關的暇想，附近居民就稱它「鬼屋」。

與大多數古宅的命運相同，這類型古典的私人大宅一旦陷入荒廢空置、日久失修的狀況，最終只會落入發展商之手。1994 年，吳園就售予私人發展商新地及恒隆。在過往的數十年間，兩間私人發展商於 2002 年、2003 年及 2008 年間數度向城規會提交申請於地皮興建住宅，但都被城規會以「對沙田區景觀影響重大」而否決，可幸的是，在發展商原來重建計劃當中「可有可無」的吳園，也許因為社會保育意識提高，而提升至「原址保留」。儘管目前吳園所在地皮仍是空置，但對比其他同類建築物無聲無息被「鬥快」拆除，吳園能夠完整保留下來已是目前最好的結果。

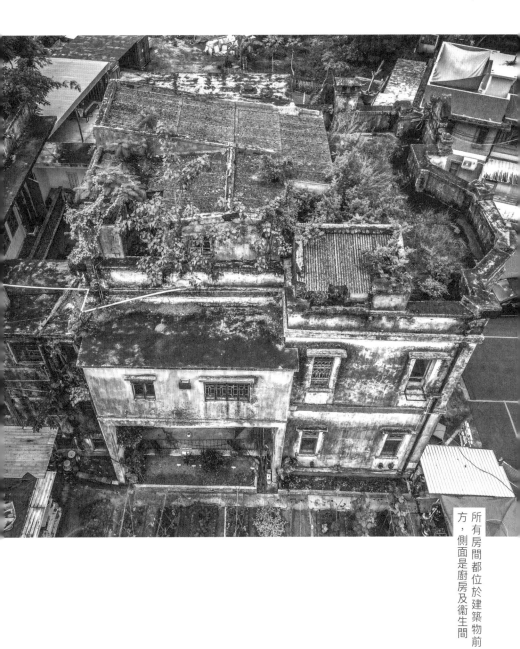

所有房間都位於建築物前方，側面是廚房及衛生間

參考書目

01. 丁新豹，灼見名家，〈中英皆不承認的《穿鼻草約》 竟成英軍佔港依據〉，2021 年

02. 丁新豹，《香港歷史散步》，商務印書館，2008 年

03. 方元，大公報，〈胡文虎為中國人造園〉，2012 年

04. 方棋、林君略，〈九龍華仁書院創校八十周年紀念冊創我華仁徐仁壽先生〉，2022 年

05. 吳國昌，《港島街大搜舊》，明文出版社有限公司，2008 年

06. 沈思，明報，（2021）〈街知巷聞【趁墟】：細說消失的舊墟與太和市新墟〉，2021 年 1 月 17 日

07. 林煥光，灼見名家，〈趣談中港近代史，由太平天國開始〉，2019 年

08. 林文映，Hong Kong and South China Historical Research Programme，〈元朗蔭華廬的紅色故事〉，2021 年

09. 姚瑞芬、鄧淑儀，浸大新聞系，〈曾是官家三十載 綠色力量今難抗 政務司官邸被改作環保中心〉，1992 年

10. 莊玉惜，〈有廁出租：政商共謀的殖民城市管治（1860–1920），2018 年

11. 陳天權，灼見名家，〈跑馬地僅存的舊式建築〉，2017 年

12. 黃棣才，《圖說香港歷史建築 1920 － 1945》，中華書局（香港）有限公司，2015 年

13. 湯國華教授，發展局、古物古蹟辦事處、廣州大學嶺南研究所，〈景賢里復修工程誌〉，2010 年

14. 蔡兆浚，香港地方志中心，〈粉嶺地名初探 粉壁無瑕居北嶺 鳳凰倚伴後龍山〉，2022 年

15. 錢樸，〈馬屎埔神話 閱讀彭樂三〉，2019 年

16. 關詩珮，《中國文化研究所學報》，〈翻譯與殖民管治： 香港登記署的成立及首任總登記官費倫〉

17. 樂艾倫，〈伯大尼與納匝肋，伯大尼與納匝肋：英國殖民地上的法國遺珍〉，香港大學出版社，2006 年

18. 爾東、李健信，明報，〈追尋九龍古蹟〉，2007 年

19. 藍潮，《香港商戰風雲錄》，名流出版社，1997 年

20. 鍾寶賢，《太古之道：太古在華一百五十年》，三聯書店（香港）有限公司，2016 年

21. 大公報，〈見證中國共產黨與香港血脈相連 走訪元朗 尋港九大隊紅色足跡〉https://dw-media.tkww.hk/epaper/tkp/20210618/A10_Screen.pdf，2021 年

22. 古物古蹟辦事處，〈元朗十八鄉大旗嶺 643 號筱廬文物價值評估報告〉，2022 年

23. 古物古蹟辦事處，〈香港半山衞城道 7 號甘棠第文物價值評估報告〉，2009 年

24. 古物古蹟辦事處，〈香港灣仔堅尼地道 64 號文物價值評估報告〉，2017 年

25. 古物古蹟辦事處，〈香港司徒拔道 45 號景賢里現場勘察及修復方案報告摘要〉，2007 年

26. 古物古蹟辦事處，〈香港九龍深水埗前深水埗配水庫文物價值評估報告〉，2021 年

27. 活化歷史建築伙伴計劃，《虎豹別墅資料冊》，2011 年

28. 活化歷史建築伙伴計劃，《王屋村古屋資料冊》，2009 年

29. 香港史學會，《香港歷史探究 = Exploring the history of Hong Kong》，2011 年

30. 香港古事記，《展覽文字保育計劃：（六）香港開埠及早年發展 Birth and Early Growth of the City》，2021 年

31. 香港商報，〈鄉村父老談沙田今昔 王屋村最后一間古屋〉，2017 年

32. 香港教育大學宗教教育及心靈教育中心，〈欣賞宗教建築：體驗學習中華文化、人文素養與靈性追尋〉，2021 年

33. 香港中文大學天主教研究中心 Taikoo Lau and Historical Development of Pokfulam District

34. 香港品牌博物館，〈成為香港人生活一部分的太古品牌〉

35. https://www.hkbrandmuseum.com/swire，2020 年

36. 香港記憶，〈太古糖廠〉https://www.hkmemory.hk/MHK/collections/swire/Swire_General_Introduction/index_cht.html，2012 年

37. 蘋果日報，〈【專題籽】前太古大班屋　英雄伴紅磚〉，2015 年

38. 非物質文化遺產辦事處（香港非遺中心 @ 三棟屋博物館）

39. 歷史檔案館，〈檔案存珍五十年〉

40. https://www.facebook.com/grs.publicrecordsoffice/posts/pfbid0MJQLqwpfuxCdrGUX7afG3U3A6tHw1CKVeUqZeWhWec17ZPYnZVPX9pjCAqM7qD6EI，2023 年

41. CACHe X RTHK，〈香港歷史系列〉

42. http://cache.org.hk/rthk/teachingmaterials/rthk_book20151123.pdf，2015 年

43. 古物古蹟辦事處，〈香港上環磅巷台階文物價值評估報告〉，2021 年

44. York Lo，The Industrial History of Hong Kong Group，〈Ho Chapman（何澤民）: Movie Producer, Theater Owner and Developer of the Imperial Hotel〉，2021

45. York Lo，The Industrial History of Hong Kong Group，〈Tsoi Po-tin: Prominent Building Contractor and New Territories Leader from the early 20th century〉，2019

46. York Lo，The Industrial History of Hong Kong Group，〈Lui Yum Suen — involvement in the Tai Tong tin mine and a wide variety of Hong Kong industrial concerns〉，2017

尋蹤覓蹟
香港古宅故事

陳國豪／著

責任編輯　蔡志浩

裝幀設計　Oiman

印　　務　劉漢舉

出　　版　非凡出版

香港北角英皇道 499 號北角工業大廈 1 樓 B

電話：（852）2137 2338　傳真：（852）2713 8202

電子郵件：info@chunghwabook.com.hk

網址：http://www.chunghwabook.com.hk

發　　行　香港聯合書刊物流有限公司

香港新界荃灣德士古道 220–248 號

荃灣工業中心 16 樓

電話：（852）2150 2100　傳真：（852）2407 3062

電子郵件：info@suplogistics.com.hk

印　　刷　美雅印刷製本有限公司

香港觀塘榮業街六號海濱工業大廈四樓 A 室

版　　次　2024 年 7 月初版

©2024 非凡出版

規　　格　16 開（150mm X 210mm）

ISBN　978–988–8862–40–5